碑帖名品全本实临系列

李阳冰《三坟记》实临解密

丁万里 著

上海书画出版社

# 作者简介

丁万里，一九八二年生，山东烟台人。二〇〇五年本科毕业于中国美术学院，获学士学位。二〇〇八年硕士毕业于中国美术学院，导师韩天雍、陈大中、白砥教授。二〇一二年博士毕业于中国美术学院，导师祝遂之教授。

现任教于杭州师范大学美术学院，现为中国书法家协会会员，浙江省书法家协会教育委员会副秘书长，浙江省青年书法家协会副主席。

图二《颜氏家庙碑》碑额

图一《谦卦铭》

# 师古与创新
## ——小议李阳冰书《三坟记》

丁万里

李阳冰，字少温，祖籍赵郡（今河北赵县），后迁居云阳（今陕西泾阳），遂为京兆（陕西西安）人。生卒年不详，约生于唐玄宗开元九、十年间（七二一、七二二），卒于贞元初年（七八五—七八七）。唐代著名文学家和书法家。李阳冰出身名门望族，品行儒雅、治学严谨、博古通今。肃宗乾元年间（七五八—七五九）曾担任缙云县令，上元二年（七六一）迁当涂县令，代宗大历初年（七六六）擢任集贤院学士，建中初年（七八〇）领国子丞，官到将作少监，世称『李监』。

李阳冰以篆学名世，精工小篆。有唐一代，楷书和行草书发展到极为鼎盛的时期，而篆书却日渐没落，李阳冰潜心研习三十余年，在古文字学方面的造诣与篆书相当，曾刊定许慎《说文解字》，研究古代碑刻并实地探访，凭借其坚持不懈的精神，形成了自己独有的篆书风格面貌，开一代篆书之风，与李斯一同被后世称为『二李』。

李白诗《献从叔当涂宰阳冰》云：『吾家有季父，杰出圣代英……落笔洒篆文，崩云使人惊。』说明李阳冰篆书在当时成就之高。后人评价亦是如此，南宋陈槱《负暄野录》云：『小篆，自李斯之后，惟阳冰独擅其妙，常见真迹，其字画起止处，皆微露锋锷。映日观之，中心一缕之墨倍浓，盖其用笔有力，且直下不散，故锋常在画中。此盖其造妙处。』清孙承泽《庚子消夏记》曰：『篆书自秦、汉以后，推李阳冰为第一手。今观《三坟记》，运笔命格，矩法森森，诚不易及。然予曾于陆探微所画《金縢图》后见阳冰手书，道劲中逸致翩然，又非石刻所能及也。』

窦臮《述书赋》所述李阳冰篆书『初师李斯《峄山碑》』，李阳冰亦自称『斯翁之后，直至小生，曹喜、蔡邕不足道也』。其传世作品在宋代时还多有遗存，欧阳修《集古录》和赵明诚《金石录》均有著录，而元明之后多数亡佚。以原石刊刻时间为序，现存有《城隍庙碑》（七五八）、《三坟记》（图一）（七六七）《栖先茔碑》（七六七）《庚公德政碑》（七七〇）《般若台题名》（七七二）、《颜氏家庙碑》篆额（图二）为原刻外，其余皆为后世重刻。

《三坟记》，唐大历二年（七六七）刻，李季卿撰，李阳冰书。碑文两面刻篆书，二十三行，行二十字。原石早佚，现存碑石约北宋时翻刻，具体无明确记载，置于西安碑林博物馆。《三坟记》是李阳冰篆书代表作，前文中提到，其篆书初师李斯《峄山碑》，然而《峄山碑》在后魏太武帝时已毁，杜甫诗《李潮八分小篆歌》云『峄山之碑野火焚，枣木传刻肥失真』，说明在唐代《峄山碑》原拓，就无从知晓了。至于李阳冰是否得见《峄山碑》原拓，已有翻刻本，已去原碑面貌甚远。目前，《峄山碑》最常见版本是同样藏于西安碑林博物馆的『长安本』为北宋郑文宝以五代南唐徐铉摹本重刻。在此将宋刻《三坟记》（图三）与宋刻『长安本』《峄山碑》（图四）做一个简单的对比分析，以窥二者之间用笔和结构的异同之处。

## 一、用笔

《三坟记》与《峄山碑》在用笔上异曲同工，线条粗细变化不大，婉曲翩然、圆润挺拔，是典型的玉箸篆风格。二者在用笔细节之处略有不同，主要表现在以下几个方面：

（一）粗细

《峄山碑》线条粗细相对均衡，没有明显变化，而《三坟记》线条在总体大致相仿的前提下，会呈现出些许粗细变化，表现在单

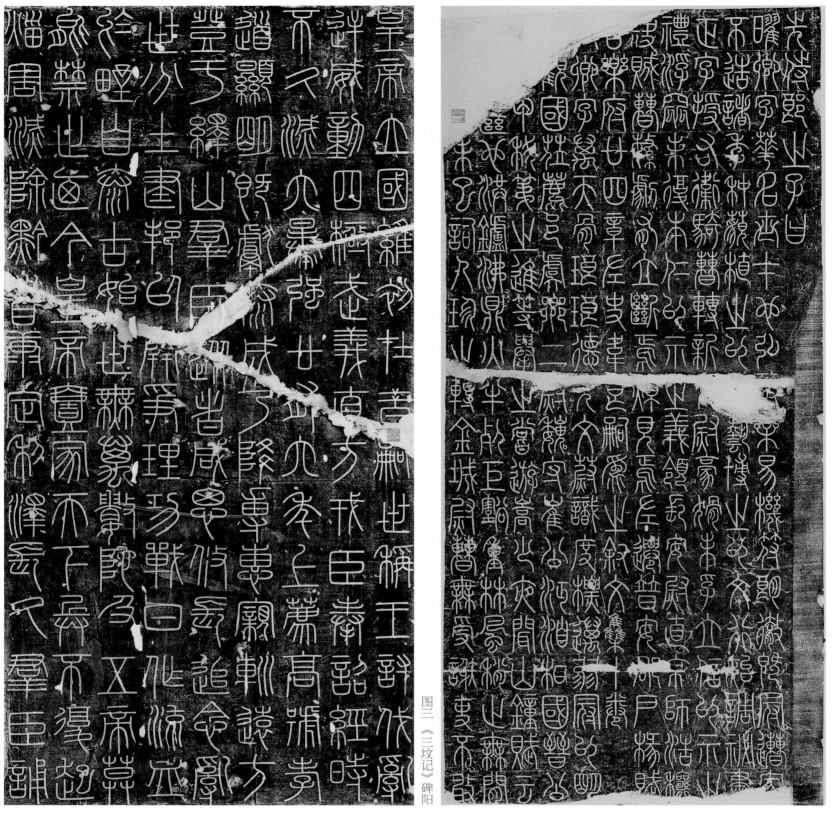

图四 《峄山碑》碑阳

图三 《三坟记》碑阳

图五 《三坟记》单字

个线条、单字内线条之间和字与字之间三个方面。如『为』字（图五）左侧一长笔，由细到粗，此类长线条，在行笔过程中或多或少都有少许提按，线条更显灵动，单字内线条之间的粗细对比，在《三坟记》中也较为多见，特别是笔画繁多之字，如『冢』『起』『集』等字（图六），各部分间的粗细对比一目了然，再如字与字之间（图七）中间一行字笔画粗而厚重，两侧细而挺拔。需要注意的是强调粗细变化的同时，需要遵循适度原则，既要有矛盾关系，又要能够协调统一。过度的变化会导致极为突兀的视觉效果，同时也会破坏其玉箸篆的风格基调。

（二）起收

基于线条粗细变化的因素，《三坟记》线条的起笔和收笔书写更加自然、轻松。起笔可方、可圆、可收、或略停、或顺势送出（图八）。这些灵活多变的起收笔方式，加之行笔过程中的提按变化，更能体现出线条的书写节奏感。当然，用笔随意并不代表毫无遮拦地信手发挥，而是要在法度的范围内尽可能地表现自然的用笔状态，真正做到从心所欲不逾矩。反观《峄山碑》，因其线条粗细较为匀称，所以起收笔的形态也相对单一，多以方中带圆为主，较《三坟记》更加肃穆静雅。

（三）转折

「转折」一词要一分为二地看，『转』与『折』是两种截然不同的用笔，在表现效果上，前者『圆』而后者『方』。《峄山碑》中几乎平不见折笔，即便是看似方折之处，也施以转笔，如『惠』字（图九）『田』部，四角形方而势圆。可见《峄山碑》将转折笔的空间缩小到了极限，《三坟记》突破了这个极限，就出现了折笔。表现最明显之处就是『口』部的写法，如『宽』『栗』二字（图一〇）内『口』部的处理，上方下圆，对比尤为强烈。但是，篆书用笔多以圆转为主，偶尔略施方笔会有画龙点睛之效，但是运用过多，则不免有板滞之弊。所以，方折笔运用于《三坟记》中也是较为谨慎的。

（四）虚实

此处的虚实，主要是指点画之间衔接处的断连关系。《三坟记》多以实接为主，偶有虚接，也不明显，『世』字（图一一）如此。《三坟记》中，则更多地表现为点画的虚接，如『始』字（图一二）右侧两横，『有』字（图一三）『月』部内部两竖，『焉』字（图一四）下部等，这些点画衔接之处，似断似连，若即若离。在临摹时，主观上一定要重视此类微妙的处理方法，断连相宜，虚实得当，切不可随意书写。断处多结构势必松散，反之则会拥挤愚笨。

（五）直曲

《峄山碑》与《三坟记》在线条形态表现方面，前者多施直线，后者多曲线，如图相同字的对比所示（图一五）。直与曲在视觉上非常容易分辨，既然线条形态不同，那么用笔过程必然是有所差异的，即中锋和侧锋的问题。有论者言，书写篆书需笔笔中锋，其实这种观点早已过时，也过于绝对化。在行笔方向不变的情况下，保持中锋用笔是比较容易的，倘若行笔方向发生变化，笔锋则要随之调整，也就是调锋，《三坟记》曲线多，有些笔画反复使转，行笔时调锋自然就多，并非笔尖始终在笔画正中行进，其实左右有一定的区间范围，在这个过程中，笔锋只要在适度的范围内行笔，不出现明显的偏差，都是可以接受的，也符合自然书写的特性，线条也会比所谓的笔中锋灵动许多。

二、结构

《三坟记》与《峄山碑》在结构方面也有所异同。相同之处，二者字形的长宽比例大致相仿，约为六比四，既体现出篆书纵势，也不乏横势开张之感（图一六）。这一点

图六 《三坟记》单字

图七 《三坟记》单页

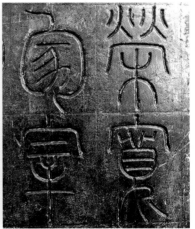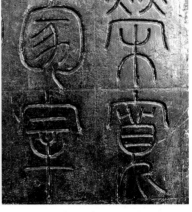

图八 《三坟记》原碑

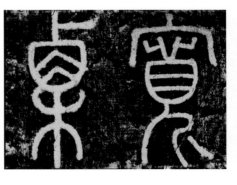

图九 《峄山碑》单字

图一〇 《三坟记》单字

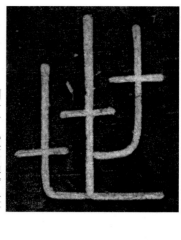

图一一 《峄山碑》单字

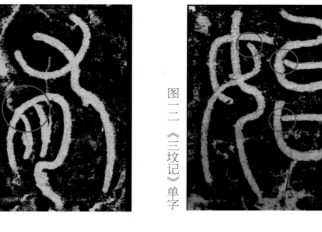

图一二 《三坟记》单字

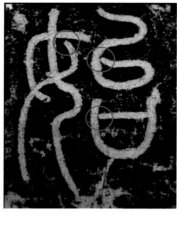

图一三 《三坟记》单字

图一四 《三坟记》单字

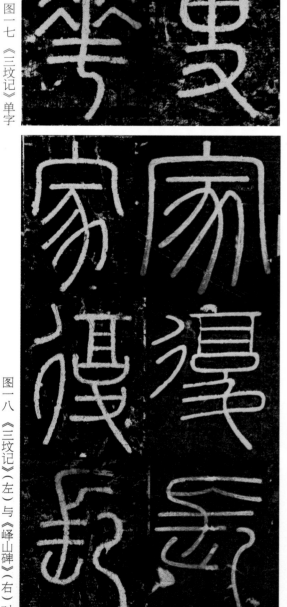

图一五 《三坟记》（左）与《峄山碑》（右）单字对比

图一七 《三坟记》单字

图一八 《三坟记》（左）与《峄山碑》（右）对比

要与清篆有所区别，邓石如、吴让之等人的篆书字形修长，纵势明显。初学清篆，再学秦篆、唐篆，便容易出现字形比例失调的问题，将《三坟记》字形写得过于修长，则会失去高古之意。另外，由于字形的原因，《三坟记》中一些字重心较低，更显古拙之趣，不可写得过于修长，如「华」「吏」等字（图一七）。《三坟记》与《峄山碑》在结构上还有一个共同点，就是空间分布均衡，不可简单地理解为均衡。玉箸篆的特征往往给人以线条粗细一致、结构均衡，在不均衡中找寻平衡，原因在于用笔方面「直」与「曲」的不同。《三坟记》与《峄山碑》总体看结构均衡，所谓「均衡」关键在于「衡」，《三坟记》与《峄山碑》结构的不同之处，前者更具有装饰感，后者则更显古朴、典雅，以不致于写得呆板无趣。《三坟记》与《峄山碑》总体看结构平正、对称，细看却并非如此，其结构的空间变化还是极其微妙的。临摹时主观上需要适当打破对称，平行、均衡等固有观念，不能将这一特征理解得过于绝对化。实际上，无论是《三坟记》还是《峄山碑》，曲线较多，后者则更显古朴、典雅，表现出较强的装饰效果，《峄山碑》线条多平直舒展，《三坟记》曲线较多，所以结构多灵动、摇曳，结构更加平正而宽博，有简约之美（图一八）。

纵观《三坟记》《峄山碑》之间的区别，主要表现在用笔方面，从而进一步影响到结构的表现。总体来说，《三坟记》《峄山碑》无论用笔还是结构，都更加灵活、多变；《峄山碑》则较为严肃、严谨，但并不板滞。二者对用笔表现程度上的把控差异，并无高低、对错之别，只是风格表现上的不同而已。当然《三坟记》与《峄山碑》的总体风格还是属于玉箸篆一类的。虽然《三坟记》与《峄山碑》原石均已佚，但从这两件宋代翻刻作品看，二者还是具有很明显的师法关系。在此基础上，李阳冰能够师古而不泥古，融会贯通，形成了自己特有的篆书面貌。将《三坟记》与《峄山碑》进行对比分析，梳理《三坟记》的取法出处，既便于正确地理解和有效地进行临摹学习，也能够对日后的创作提供思路和方向。

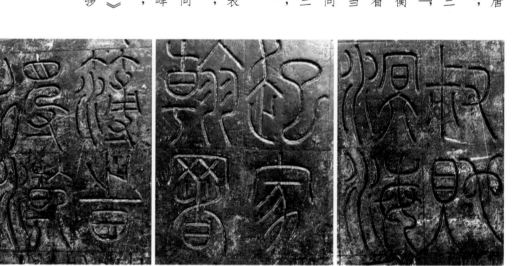

图一六 《三坟记》原碑

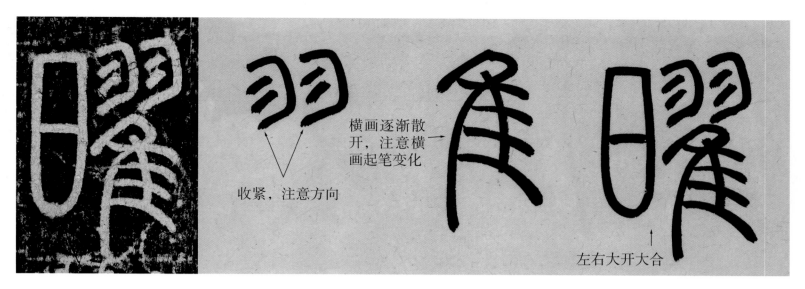

横画逐渐散开，注意横画起笔变化

收紧，注意方向

左右大开大合

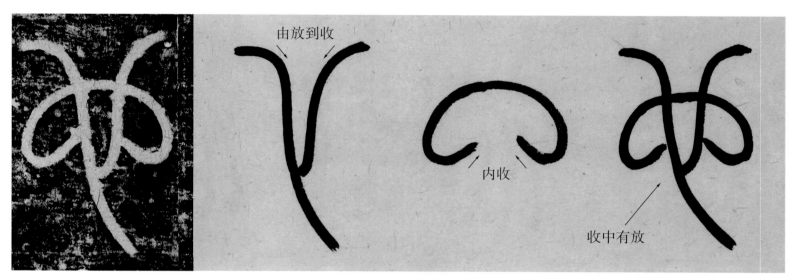

由放到收

内收

收中有放

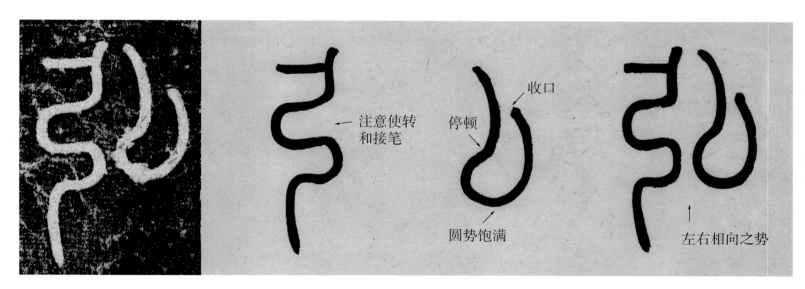

注意使转和接笔

停顿

收口

圆势饱满

左右相向之势

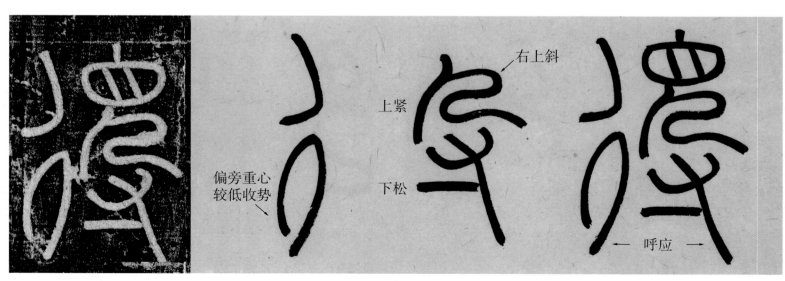

右上斜

上紧

下松

偏旁重心较低收势

呼应

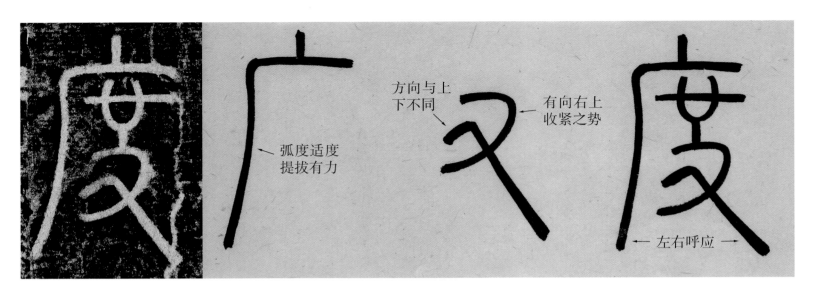

弧度适度
提拔有力

方向与上
下不同

有向右上
收紧之势

左右呼应

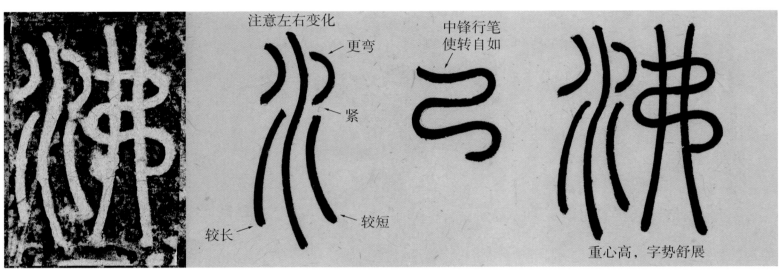

注意左右变化

更弯

紧

较长

较短

中锋行笔
使转自如

重心高，字势舒展

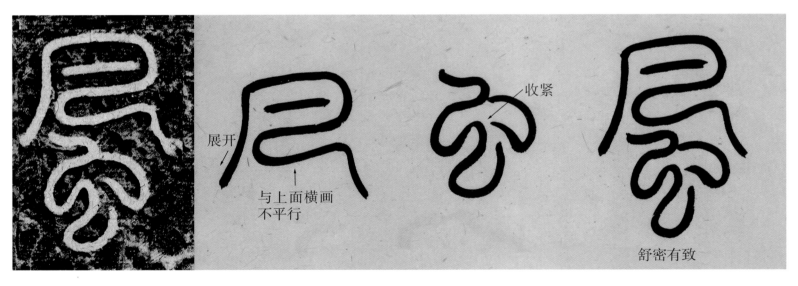

展开

与上面横画
不平行

收紧

舒密有致

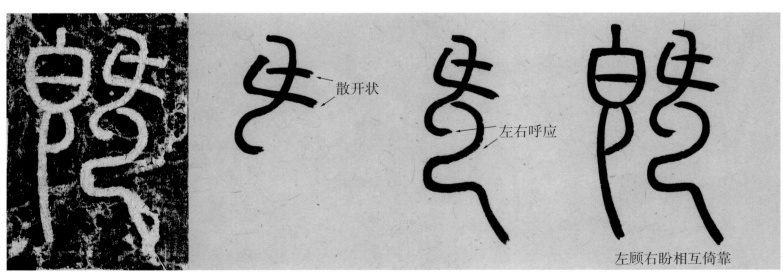

散开状

左右呼应

左顾右盼相互倚靠

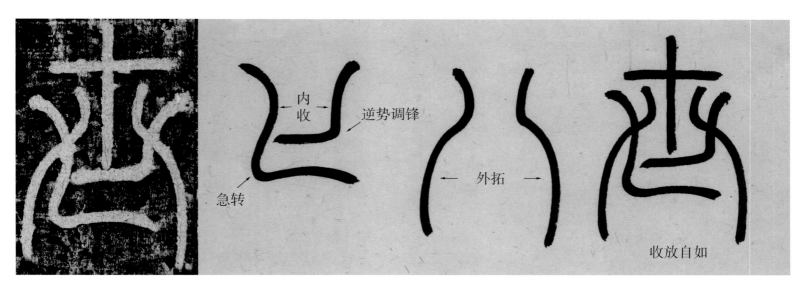

内收

逆势调锋

急转

外拓

收放自如

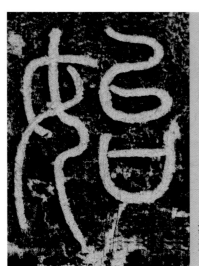

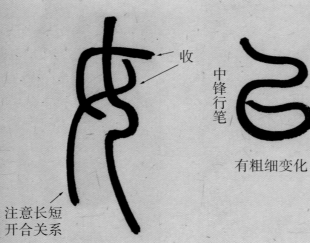

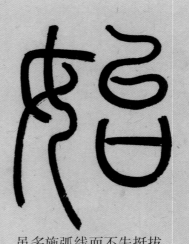

收

中锋行笔

有粗细变化

注意长短
开合关系

虽多施弧线而不失挺拔

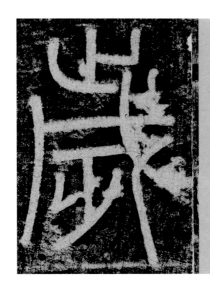

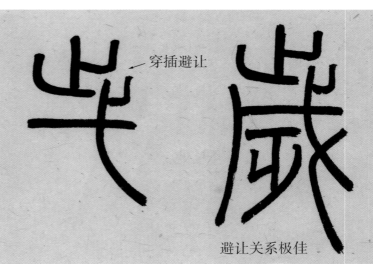

穿插避让

弧度小笔
势斜而险

避让关系极佳

注意姿态

略有停顿，用笔
整体流畅自如

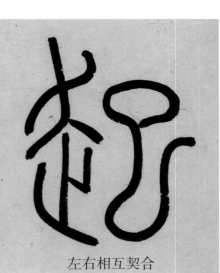

左右相互契合

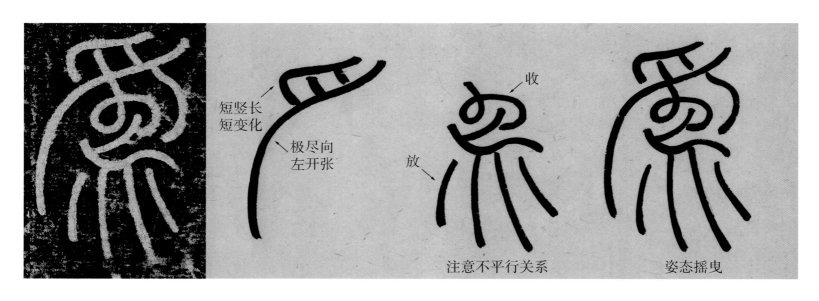

短竖长
短变化
极尽向
左开张
收
放
注意不平行关系
姿态摇曳

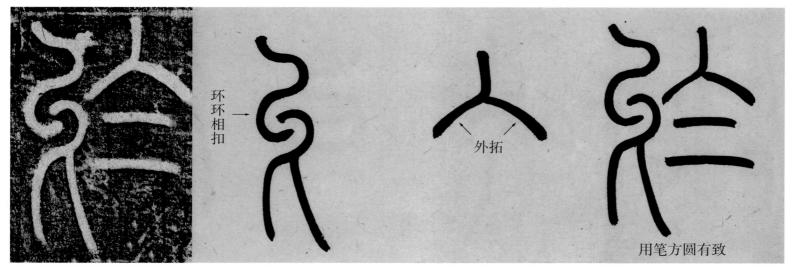

环环相扣
外拓
用笔方圆有致

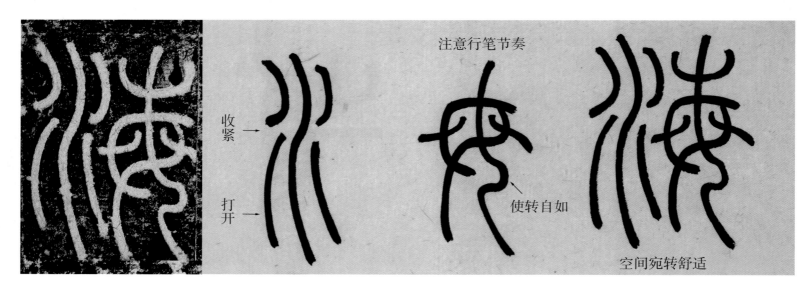

注意行笔节奏
收紧
打开
使转自如
空间宛转舒适

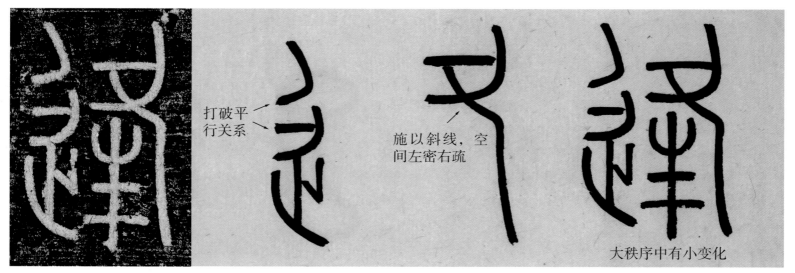

打破平
行关系
施以斜线，空
间左密右疏
大秩序中有小变化

「先」字上半部上松下紧，下半部起笔偏左，末笔向外打开；「寸」部上紧下松；「侍」字撇画内收，「郎」字左半边圆框部分外拓，转折处注意调锋。

「之」字字形纵长，上松下紧；「子」字两弧线左高右低，竖画前半部略直，尾部左倾；「日」字重心偏低，空间分布均衡。

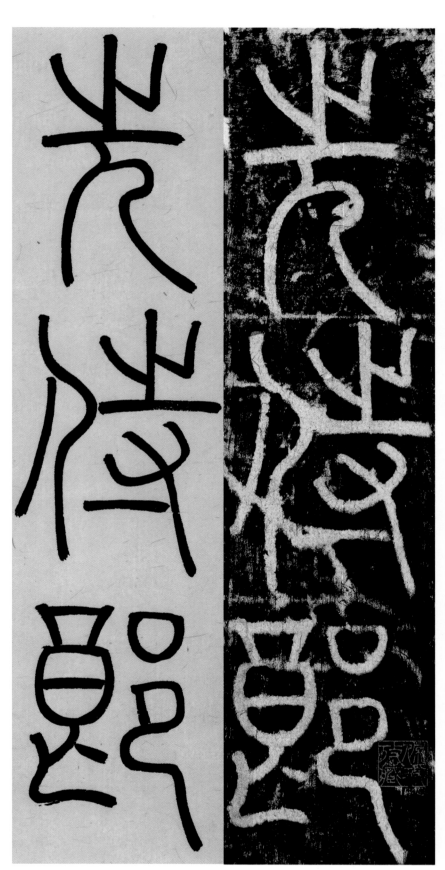

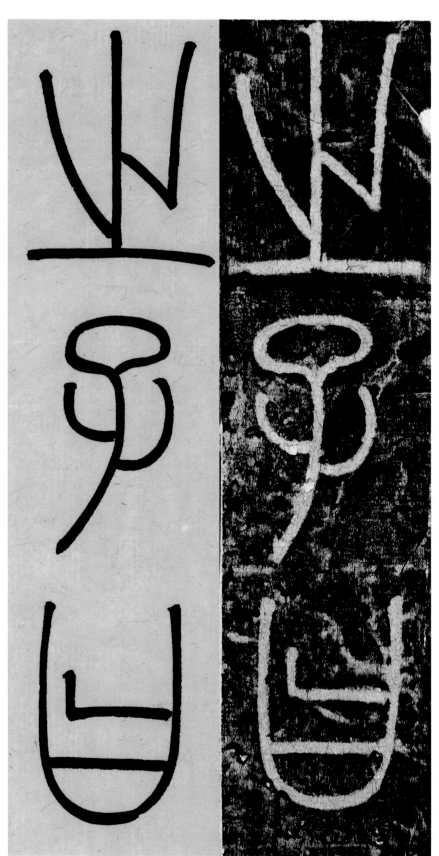

「曜」字右半部结构紧凑，四横画注意姿态；「卿」字左右对称，接笔处注意变化，中间部分收笔处在全字中心线上；「字」字、「子」部右上倾斜，左低右高。

「华」字内收外放，长竖注意弧度，重心偏低；「名」字圆笔多，左密右疏，「口」部位置与上部保持对应关系；「世」字用笔宛转灵动，转笔处缓慢，结构对称。

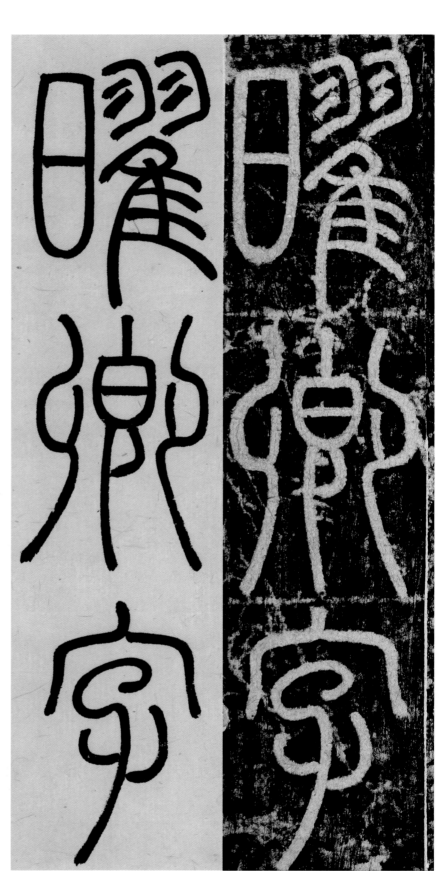

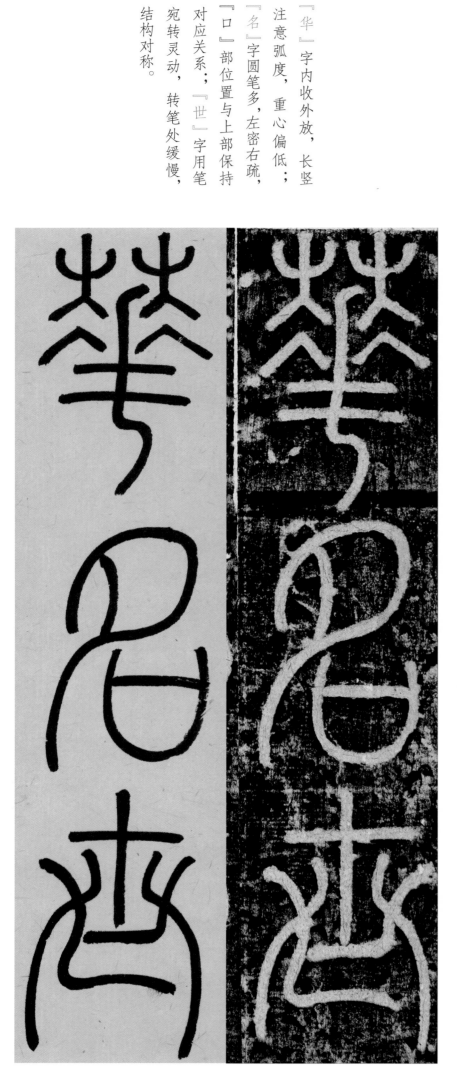

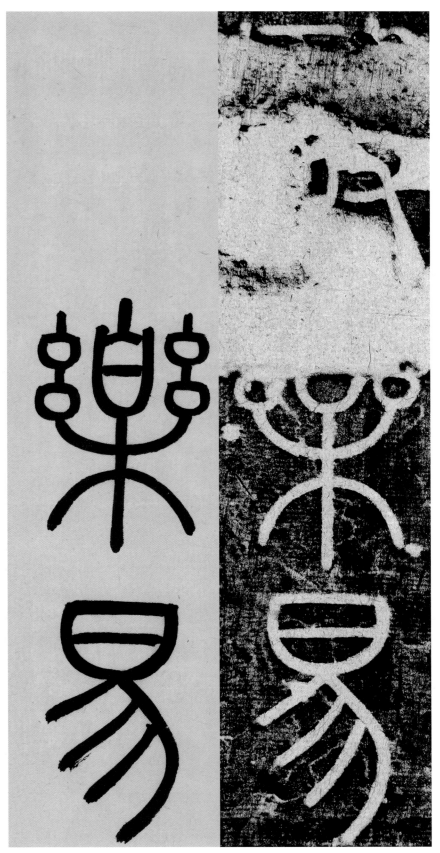

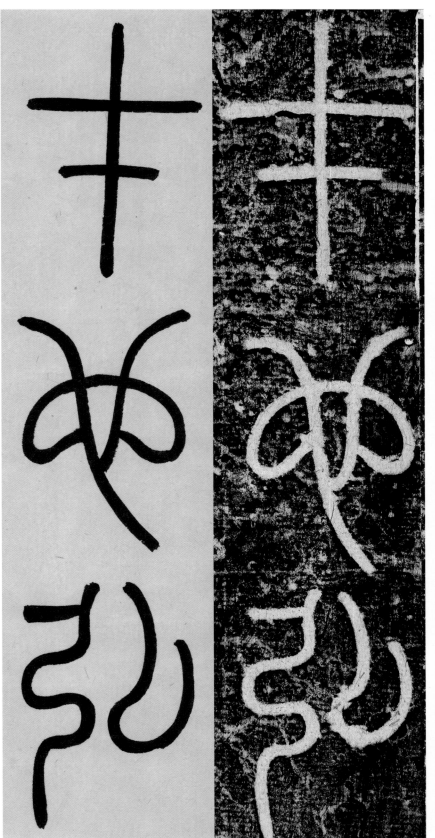

11

「机」字重心偏下，小空间分布匀称；「符」字单人旁右倾，「寸」部挺拔，上紧下松；「朗」字「月」部空间分布均衡，末笔与上面笔势连带，保持一致。

「彻」字结构中间紧凑，两边略松，双人旁重心高且修长；「既」字右边弧线多，左右摆动明显，重心稳定；「冠」字内部空间分布均衡。

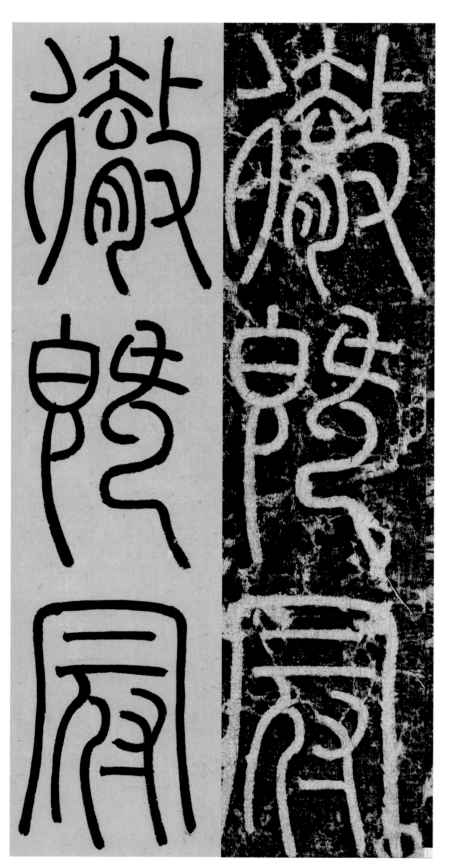

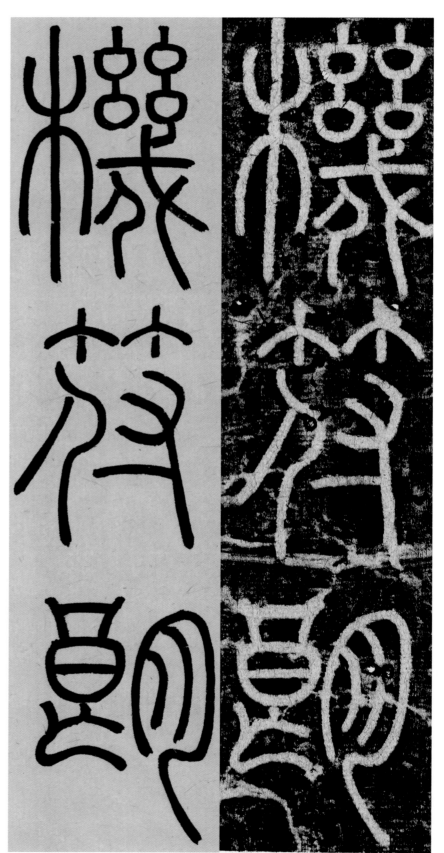

「遭」字注意右半部结构对称；「家」字注意三撇笔中前两笔平行，最后一笔向背；「不」字注意左右对称，下部向内收紧。

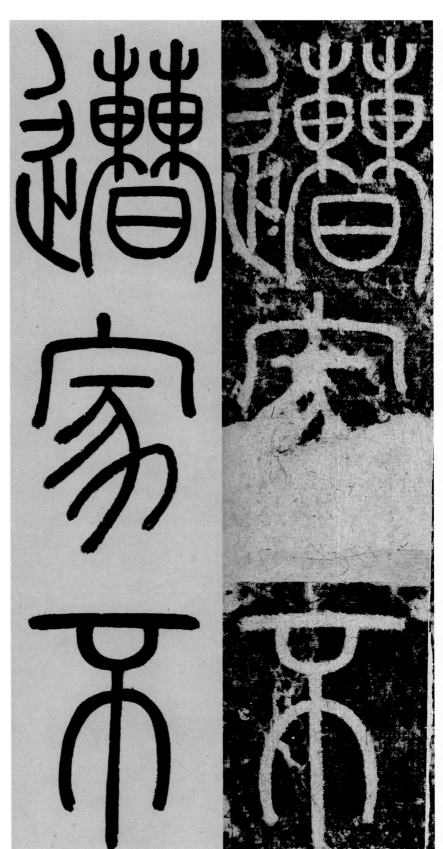

「造」字右侧上宽下窄，左右穿插；「诸」字左收右放，「口」部与「日」部左右对齐；「季」字中轴线明确，「子」部上端略右上倾斜。

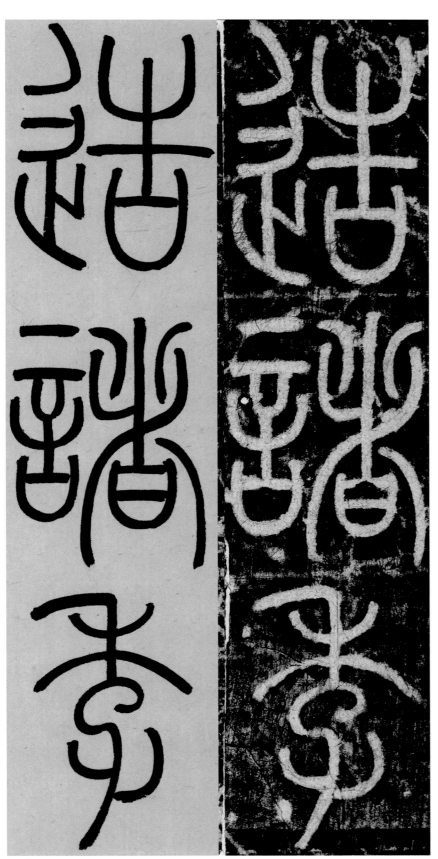

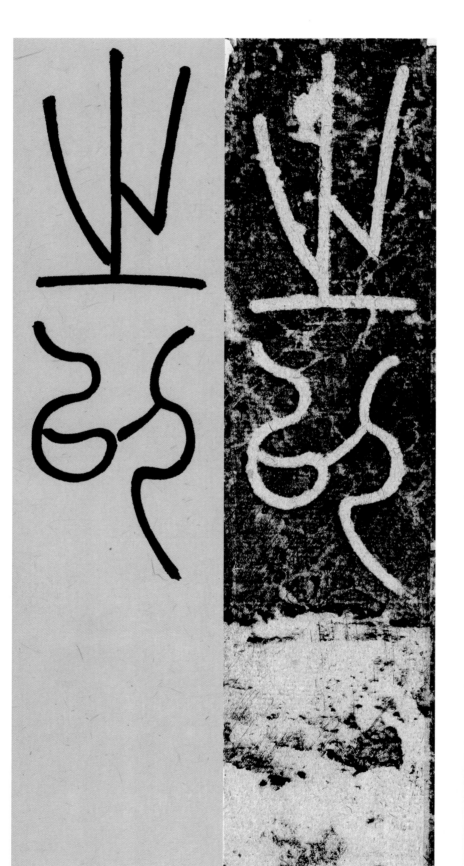

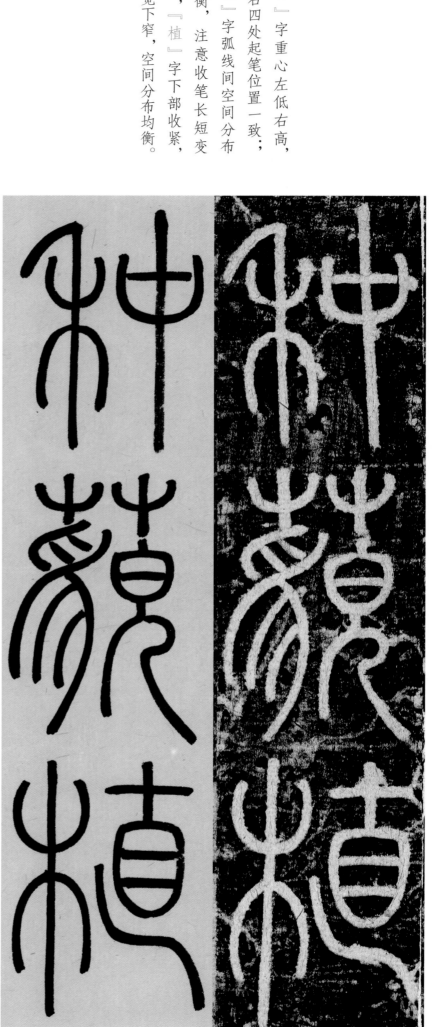

14

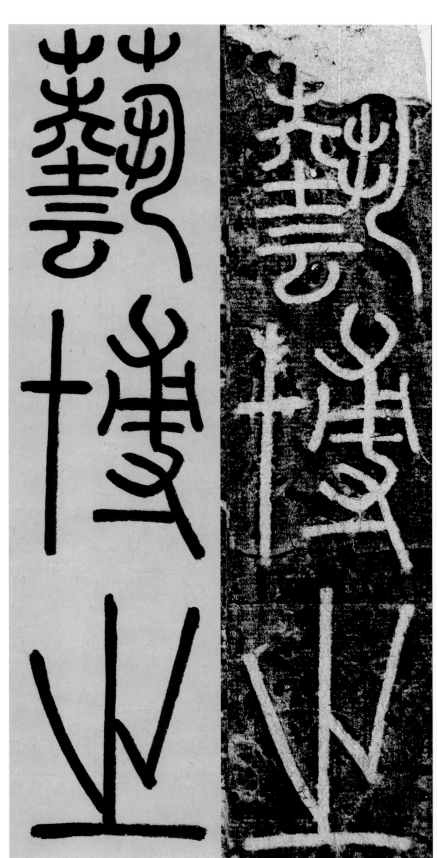

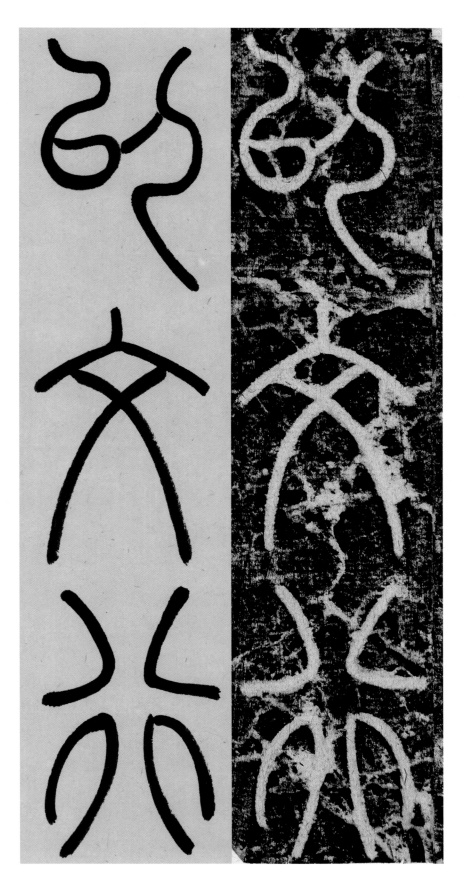

15

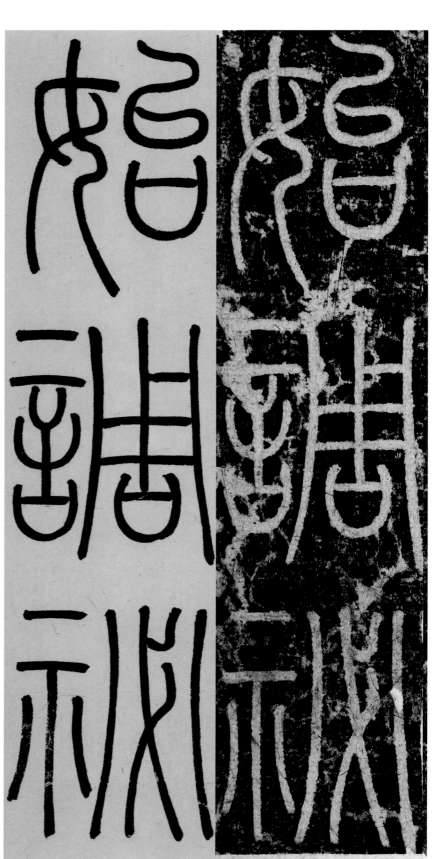

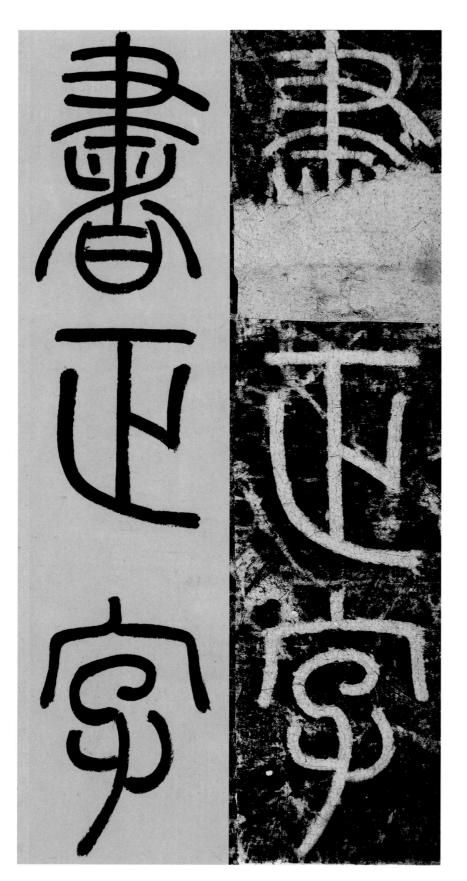

『骑』字『马』部横画平直，注意竖画弧度；『曹』字相同部件关系紧凑，『日』部上宽下窄。『转』字『车』部窄长，注意左右结构的相对位置。

『授』字左右结构呈八字形向背关系，末笔右斜；『右』字上半部分左上倾斜，注意与『口』部的相对位置；『卫』字左右对称，中部收紧，空间分布均衡。

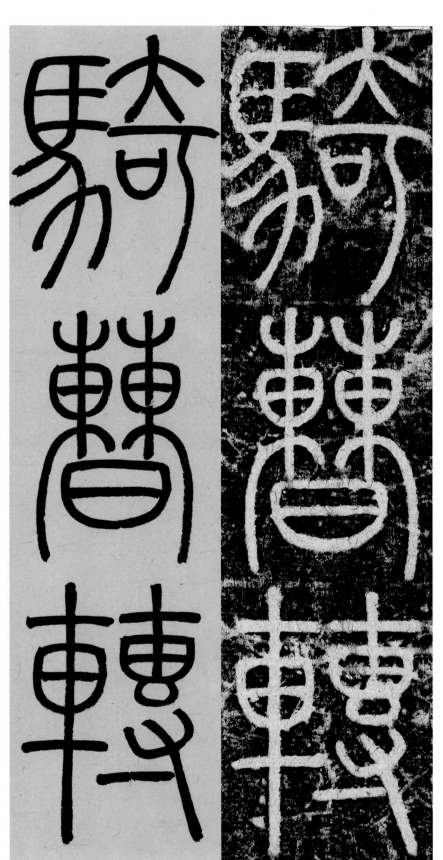

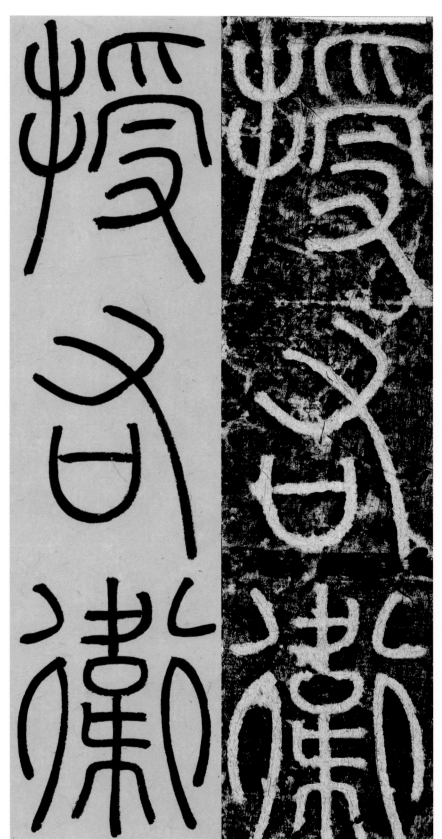

『新』字左右重心错落有
致；『尉』字左右两竖画
对称呼应，横画间有错位
关系。

『豪』字『口』部偏扁，
注意中轴线与笔画的位置
关系；『猎』字反犬旁长
笔内收，『骨』部自上而
下逐步打开；『未』字注
意结构左右对称。

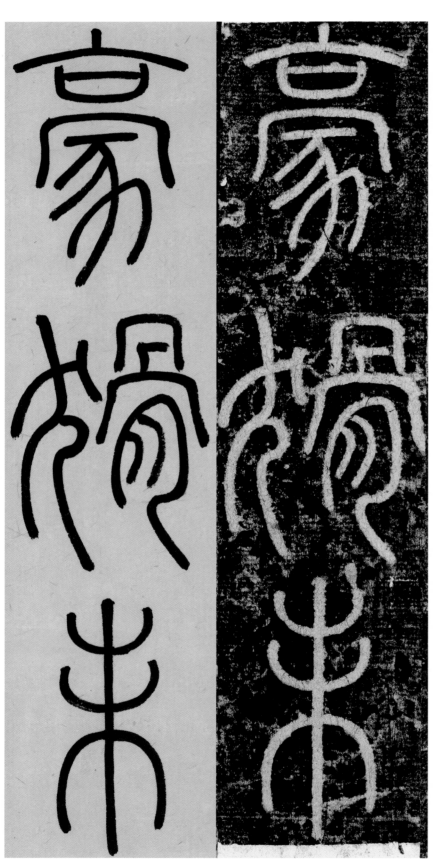

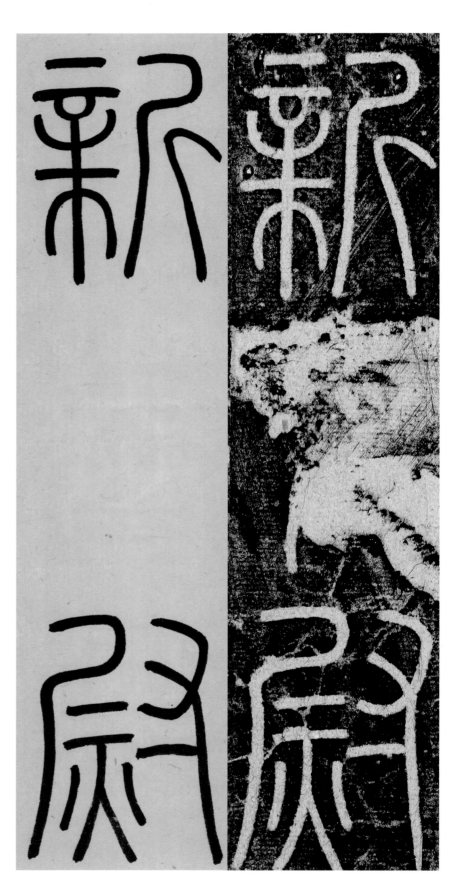

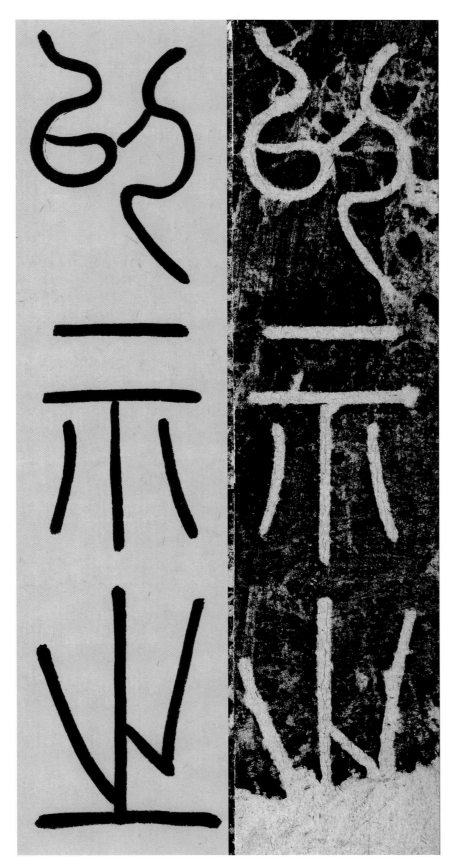

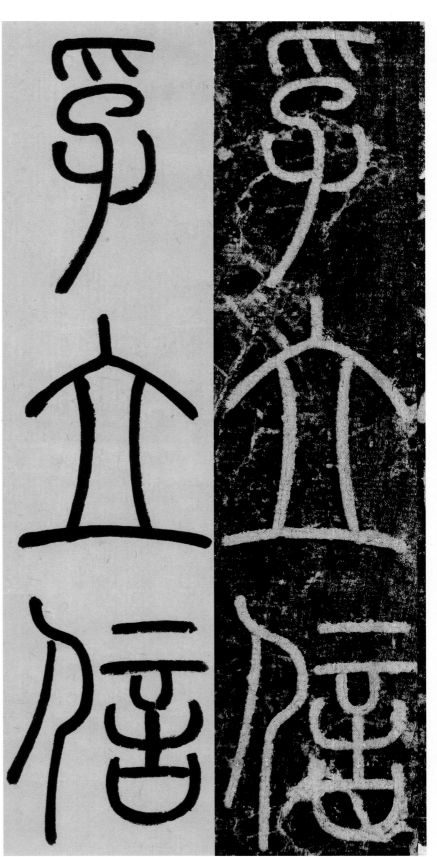

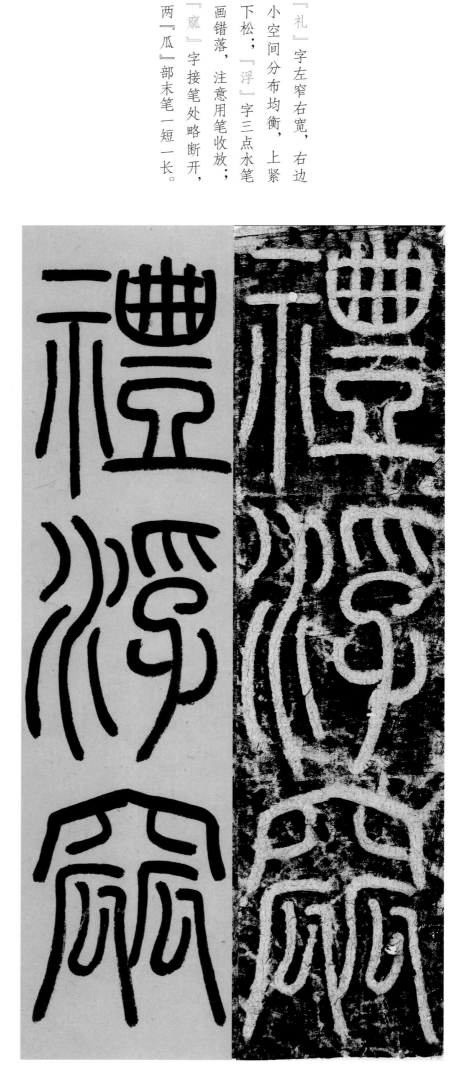

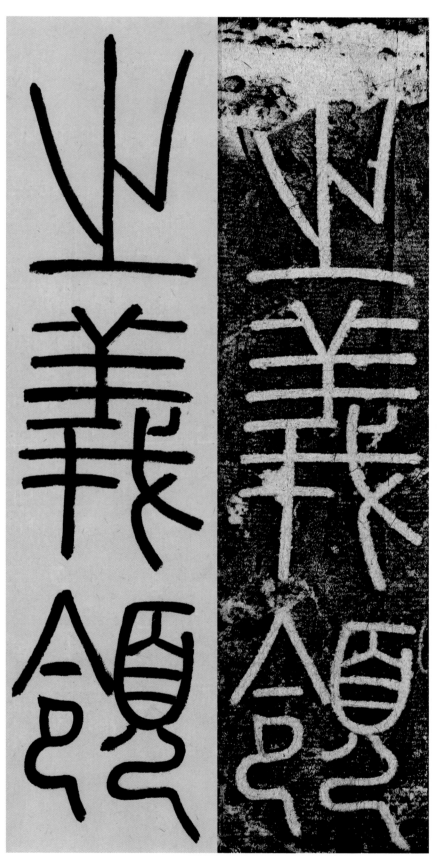

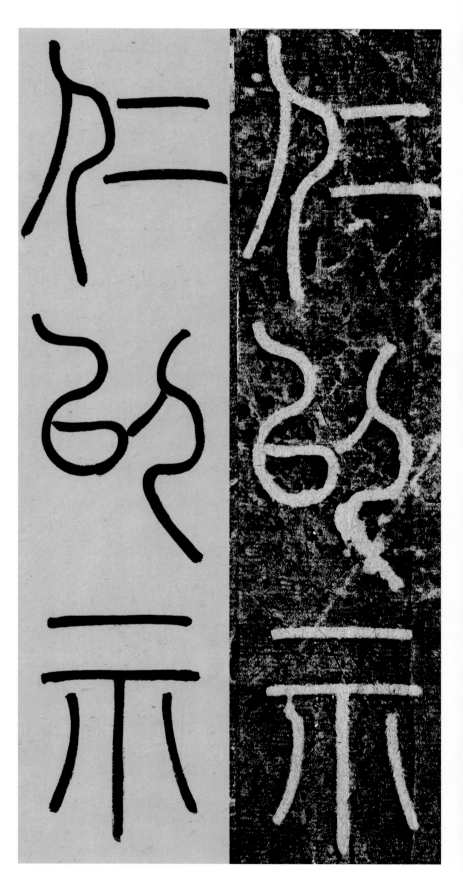

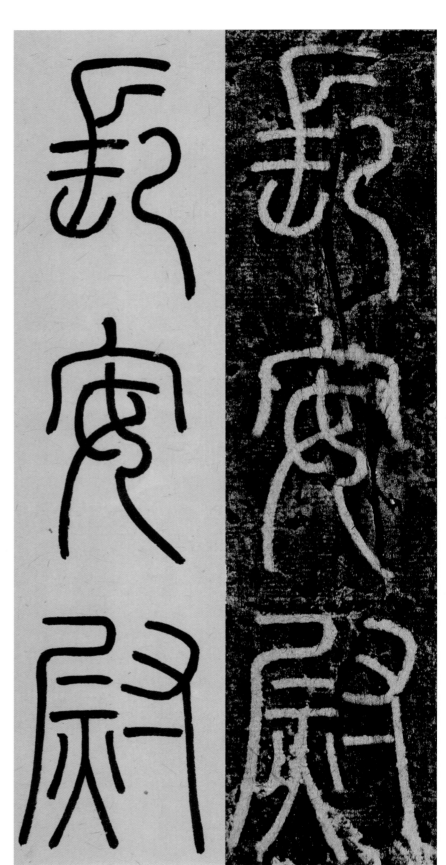

「长」字结构修长，右侧末笔内收；「安」字部上紧下松，注意空间分布；「尉」字左右长笔对称，空间分布均衡，重心偏上。

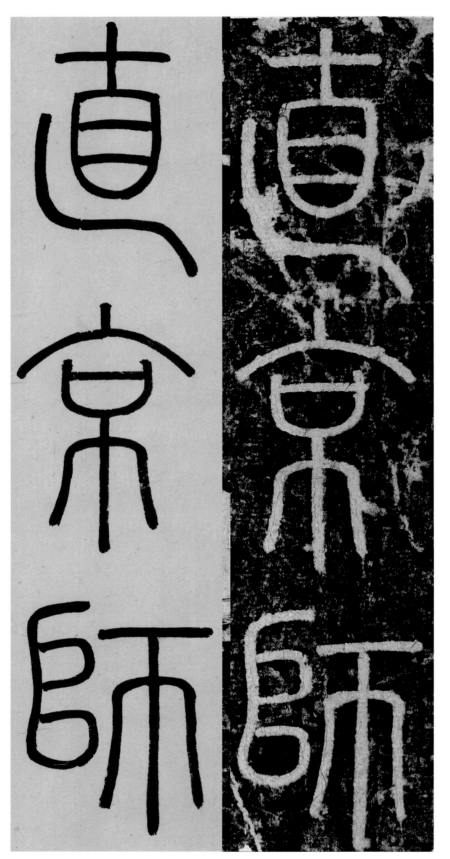

「直」字「目」部上方下圆，两竖画略外拓，末笔饱满；「京」字上部圆润且弧度相向，两竖画内收且向下打开；「师」字注意左右的错落关系。

『浩』字注意三点水姿态
与方向；『穰』字左窄右
宽，多笔画处空间分布均
衡；『决』字注意左部两
短横的位置，右部横画有
斜势。

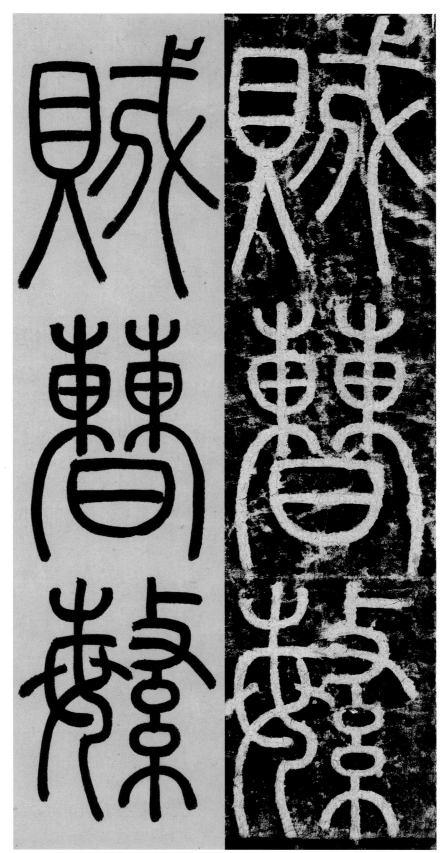

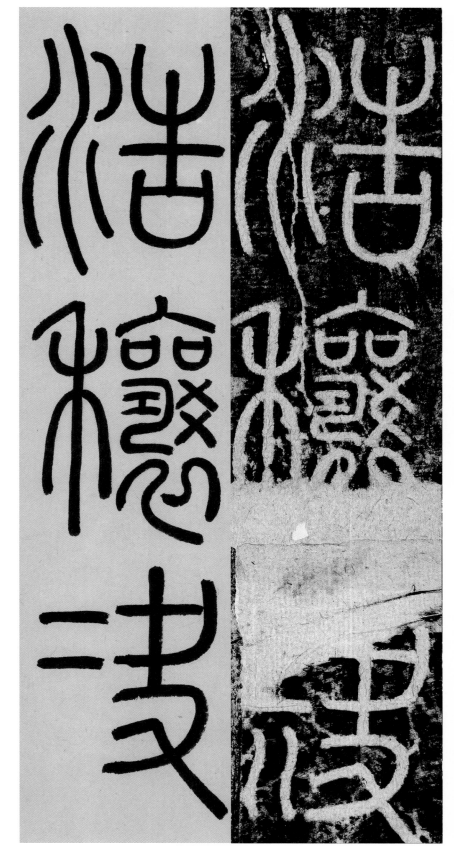

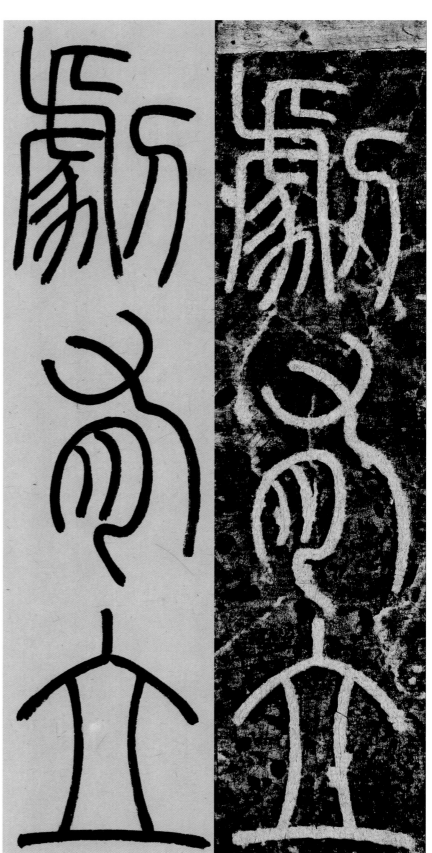

『剧』字左高右低，虎字头上宽松下收紧；『有』字上方圆笔注意角度，『月』部左倾。

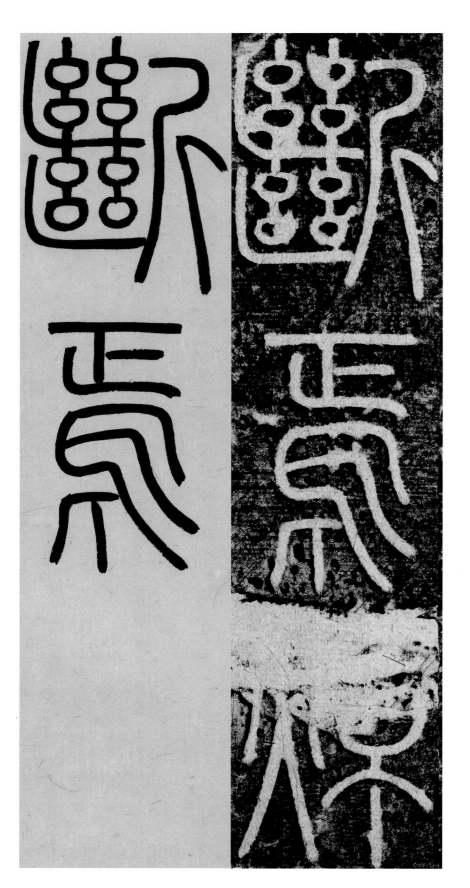

『断』字注意相同部件的空间分布与用笔变化，『焉』字注意用笔使转、调整笔锋与空间分布均衡。

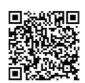

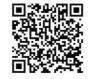

24

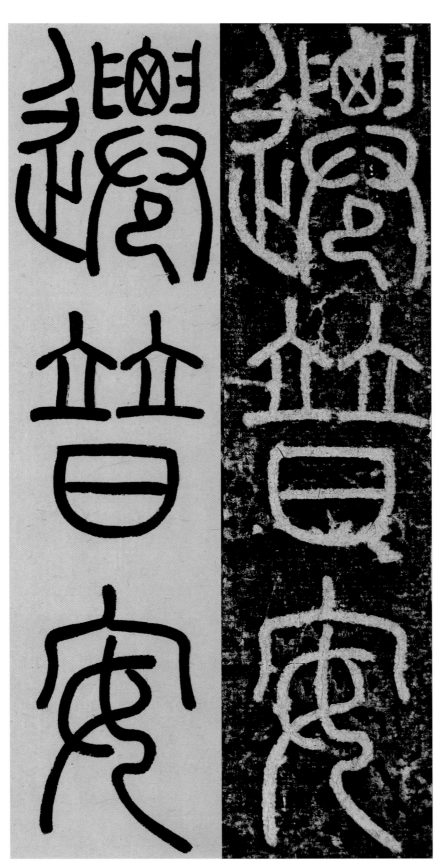

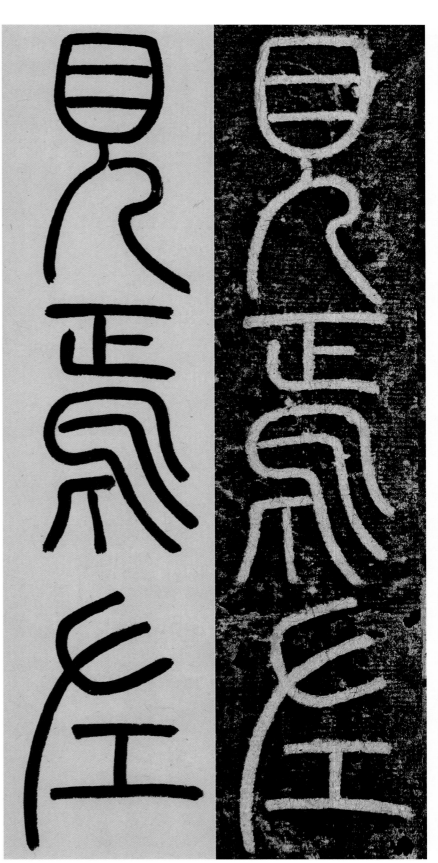

『郡』字左边结构修长，『口』部收紧；『户』字结构平正，注意长笔弧度；『椽』字左窄右宽，右侧下方起笔偏左。

『赋』字『武』部两长笔注意弧度；『乐』字上部『白』字重心偏上，结构左右对称。

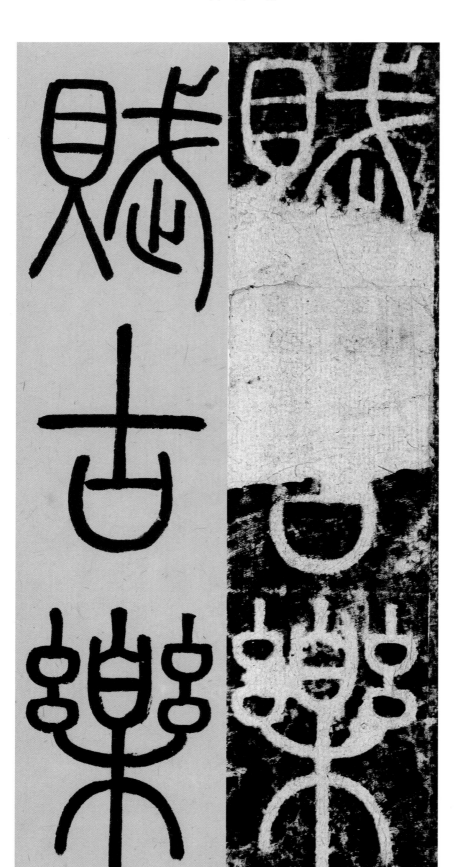

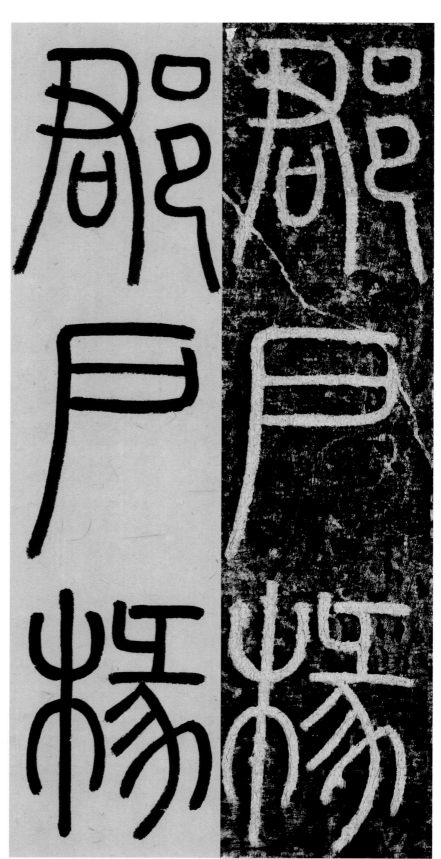

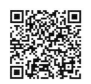

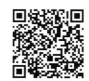

26

「府」字单人旁短竖与左侧相互揖让：「廿」字字形纵长，中间接近椭圆状；「四」字两侧外拓，中间收紧。

「章」字字形窄长，「日」部扁平；「史」字注意方圆对比，上平下斜。

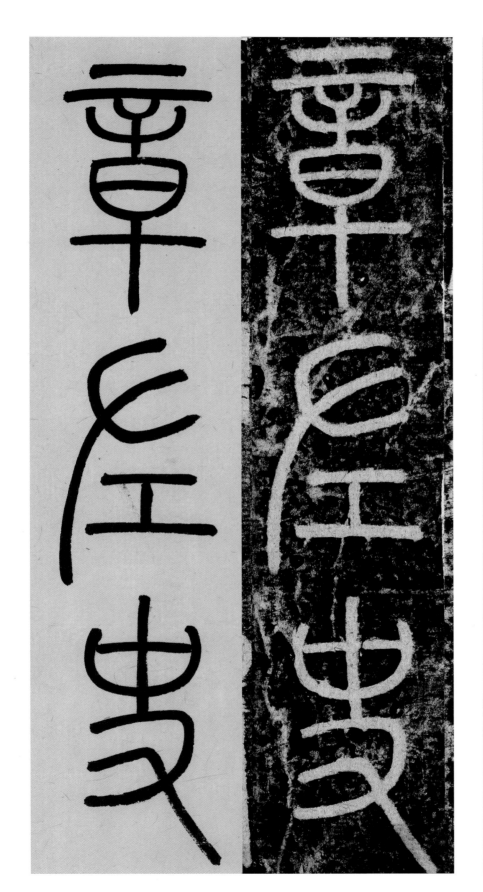

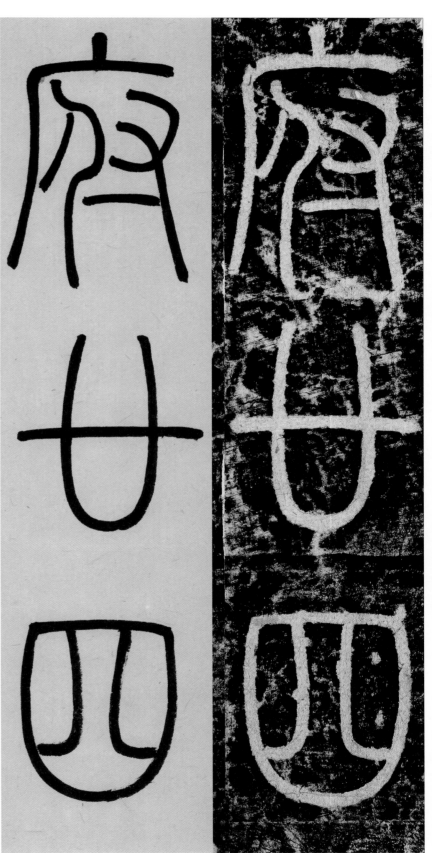

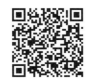

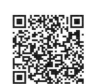

「为」字中间收紧，笔画宛转，下方呈散开状；

「叙」字左高右低，空间分布均衡。

「韦」字中心线稳定，「口」部略大，空间分布均衡；

「嗣」字竖画排列均衡，两侧注意收放，右半部分疏朗。

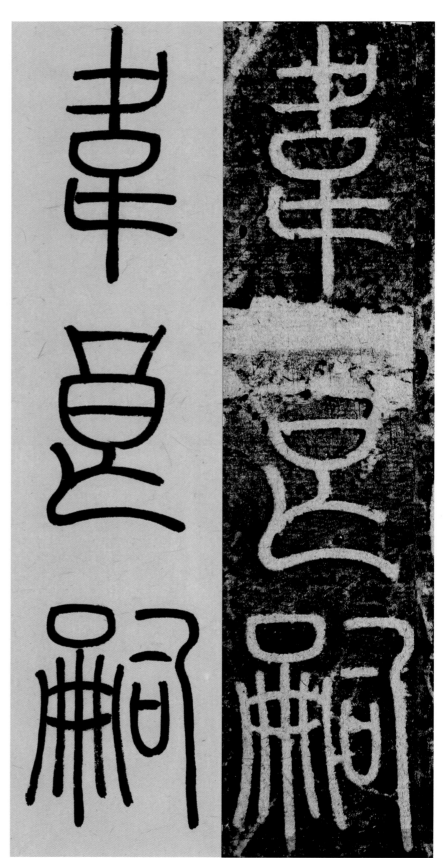

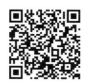

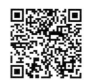

『文』字起笔与两笔交叉点在中心线上，左右对称；『集』字笔画较上下两字略细，『隹』部注意大小变化。

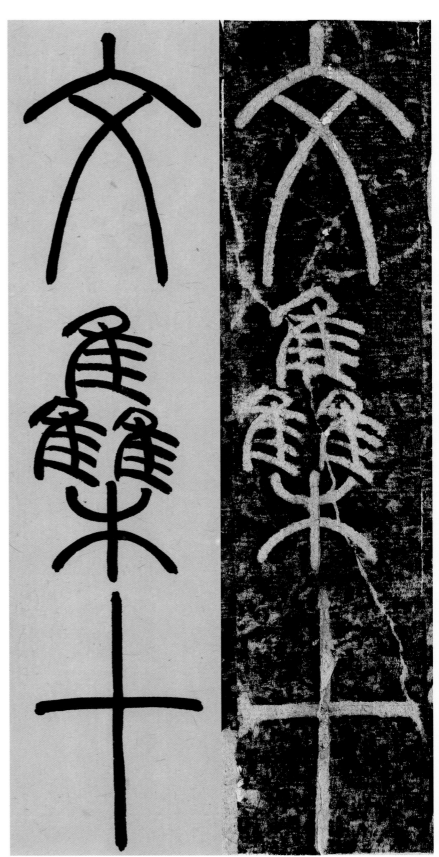

『集』字笔画较上下两字略细，注意『隹』部大小变化。

『卷』字以『十』字为框架，左右对称，转笔略提。

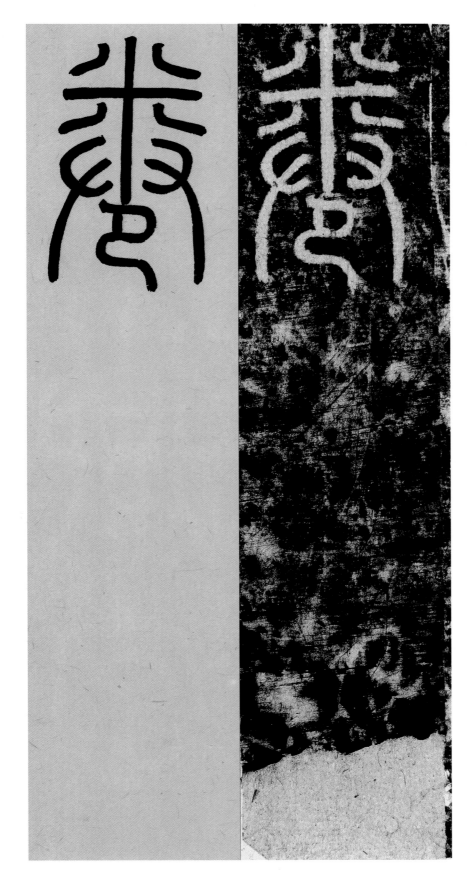

『卷』字以『十』字为框架，左右对称，转笔略提。

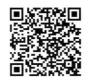

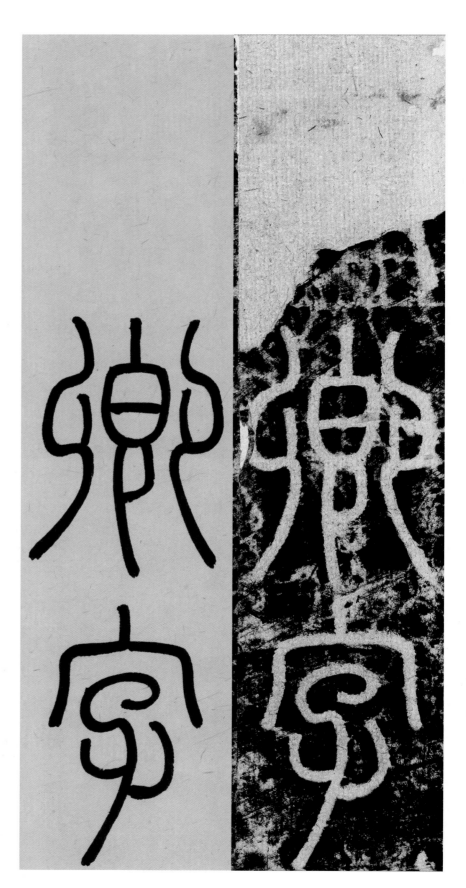

『琅』字左右高度一致，左窄右宽，注意方圆对比；『德』字字形向右下倾斜，『心』部紧凑，重心偏上。

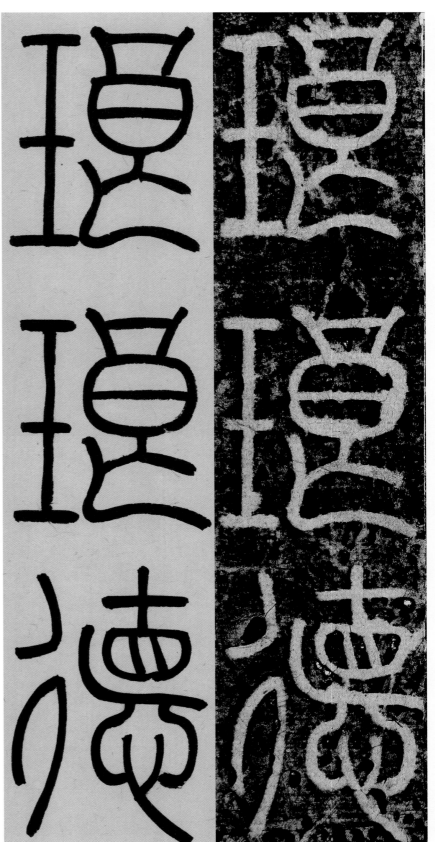

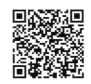
『德』字字形向右下倾斜，『心』部紧凑，重心偏上。

『蔚』字左右结构分别向右上右下倾斜，两长笔中部内收。

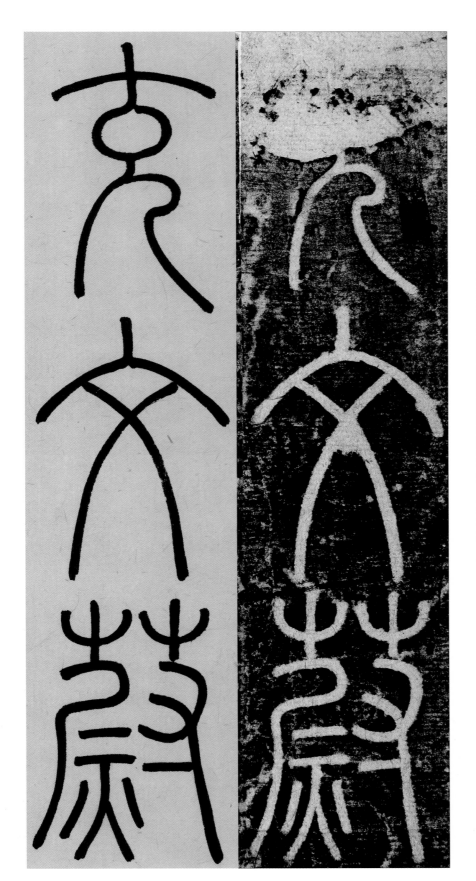

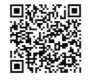
『蔚』字左右结构分别向右上右下倾斜，两长笔中部内收。

31

『迈』字『万』部较独体
字斜度加强，整体空间分
布均衡；『弱』字左窄右
宽，三撇画略有弧度。

『识』字『言』与『音』
结构处理略同，字形瘦长，
结构紧密；『度』字『廿』
部平正，横画左短右长，
『又』部取斜势；『标』
字左窄右宽，右部注意中
心线位置。

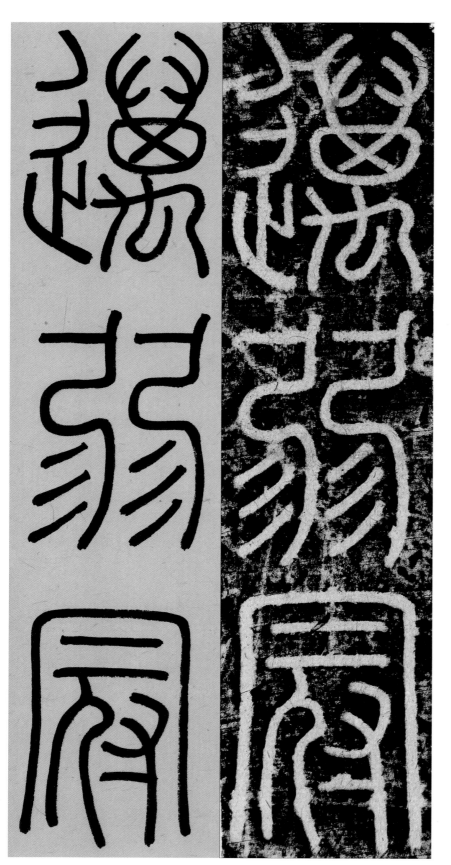

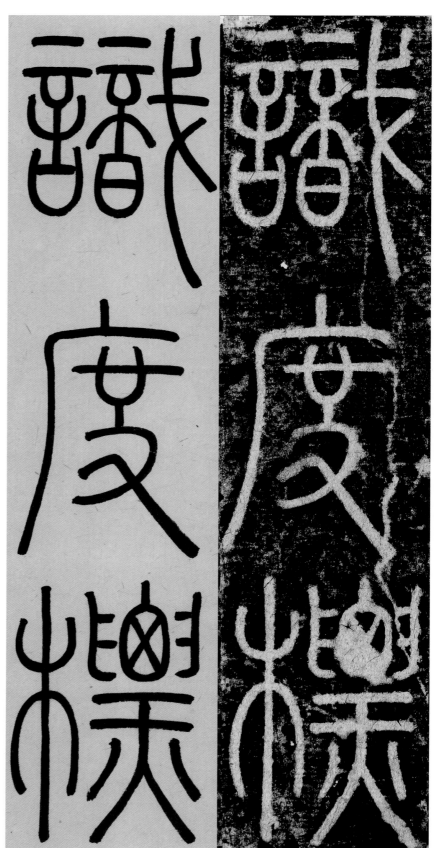

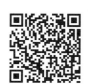

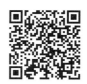

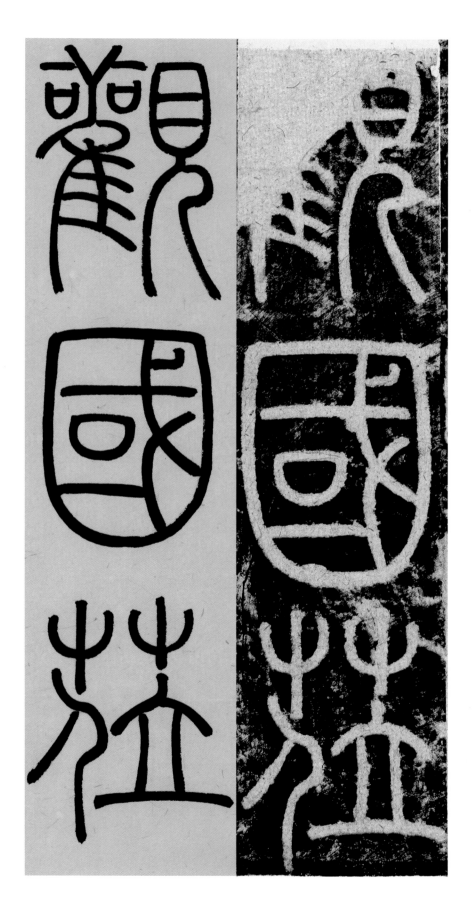

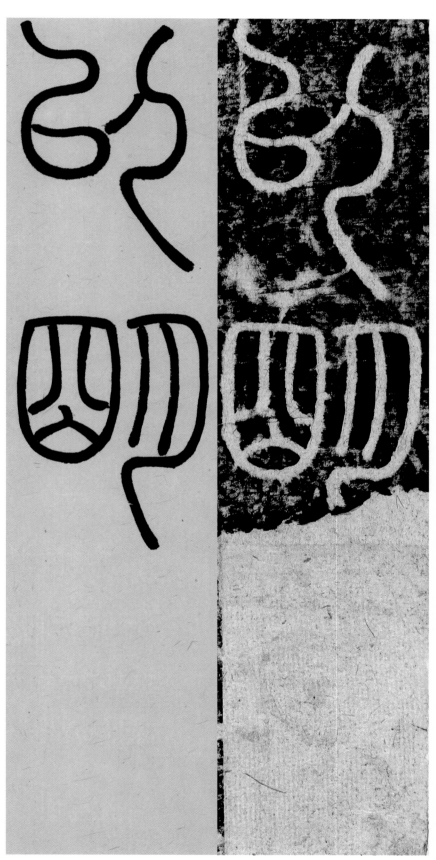

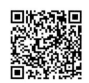

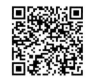

『鹿』字『止』部对称，
三角形部分外拓，四短笔
舒展；『邑』字下部外拓，
使转灵活；『虞』字横画
紧密，空间分布均衡，注
意四竖画有向背关系。

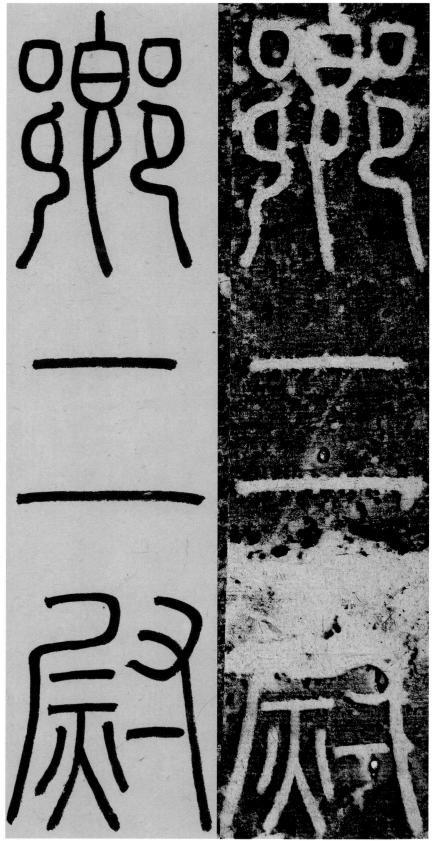

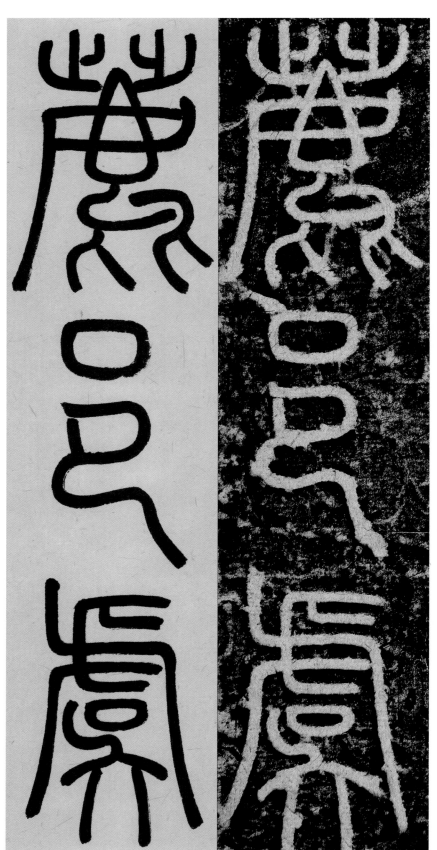

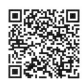

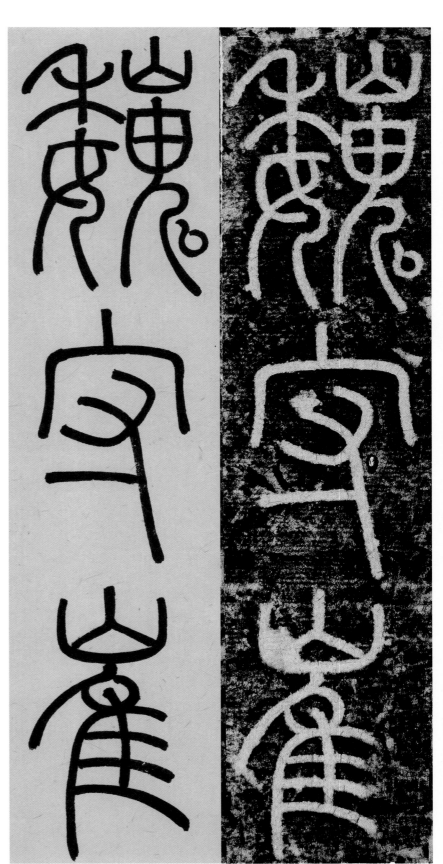

「巍」字注意方圆变化，空间分布均衡；「守」字「寸」部四横画由短至长略倾斜；「崔」字重心中间偏上，注意四横画弧度，由紧到松。

「公」字左右对称，「口」部方中带圆；「沔」「洎」二字三点水左高右低，注意空间分布、曲直关系。

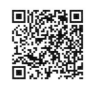

『公』字中间收紧，左右对称，『口』部上方两角略方，下方略圆。

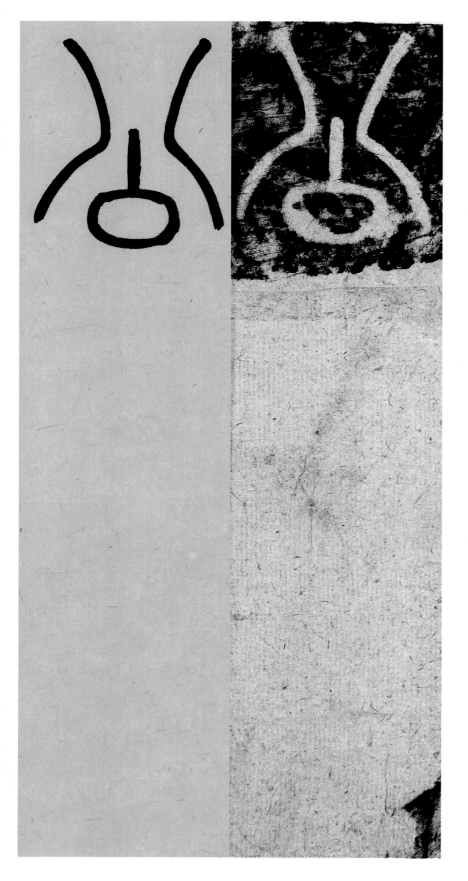

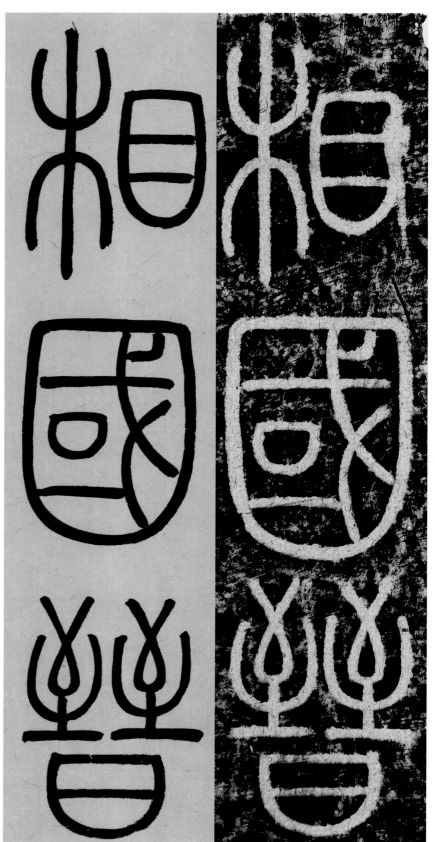

『相』字左高右低，结构紧凑，横画间距离一致。

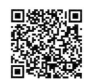

『公』字中间收紧，左右对称，『口』部上方两角略方，下方略圆。

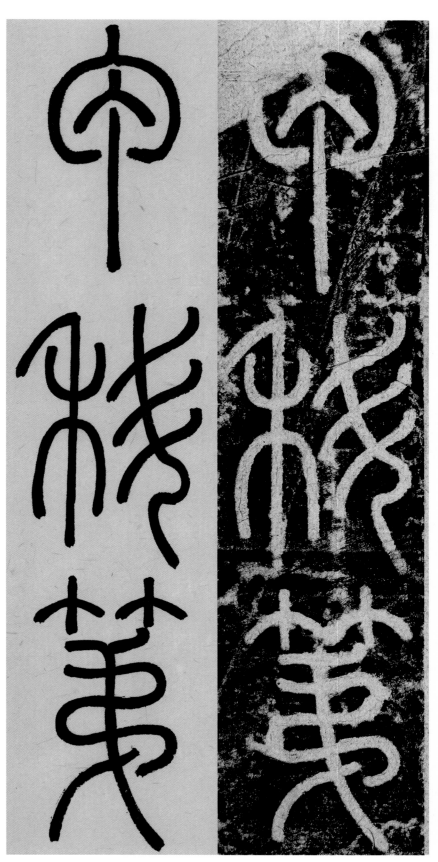

「甲」字紧而不闷，「科」字右部倾斜，「茅」字意中锋使转和空间分布。

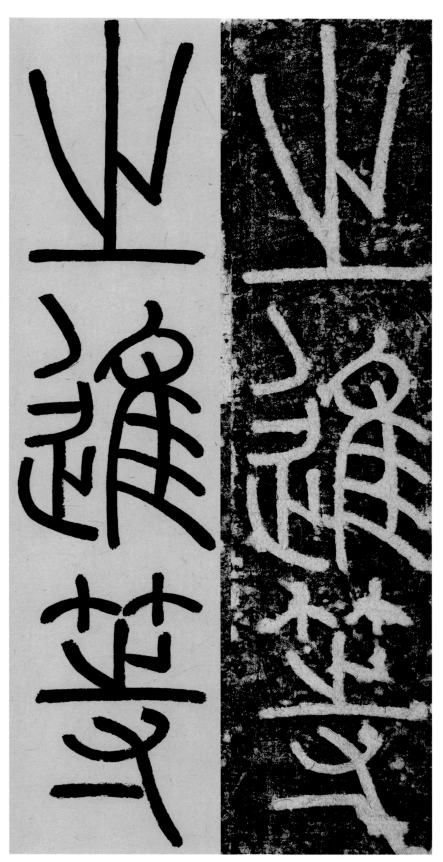

「进」字中间长竖略向右倾斜，注意四横画弧度，由紧到松；「等」字上中下结构由密到疏，「寸」部注意方圆对比。

「举」字上紧下松，笔画略细；「尝」字内部紧凑，注意方圆对比。

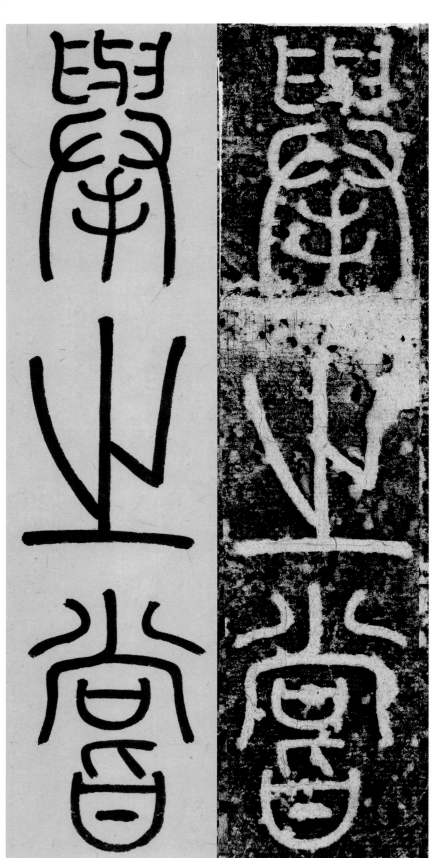

「游」字左中右结构紧凑，「方」部纵势强；「嵩」字字形窄长，横画略长，突出主笔；「少」字左右对称，中部紧凑，末笔外放。

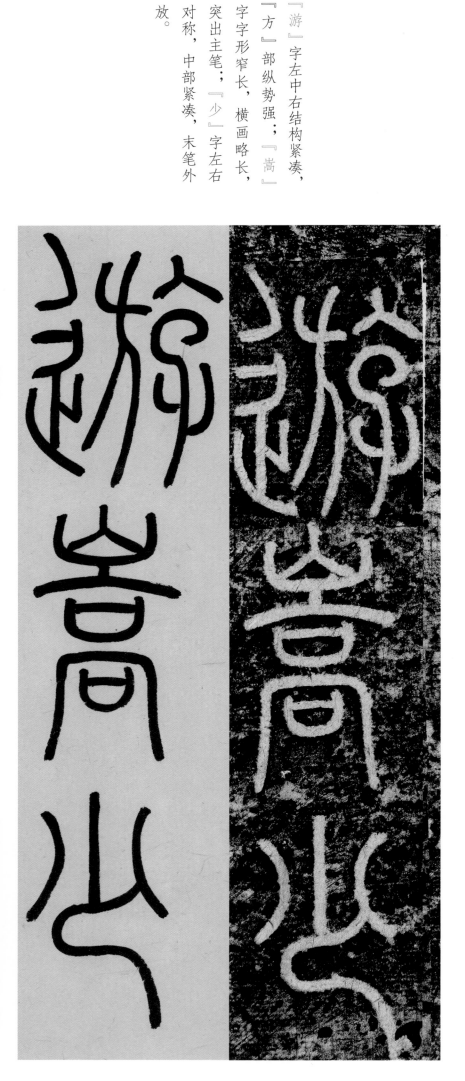

「夜」字长笔左短右长，「夕」部收紧；「闻」字左右对称，空间分布均衡；「山」字形方势圆。

「钟」字左部疏朗，右部紧凑；「赋」字重心偏上，注意「武」部两长笔笔弧度，「止」部笔画略细，结构紧凑；「云」字注意下部用笔的使转。

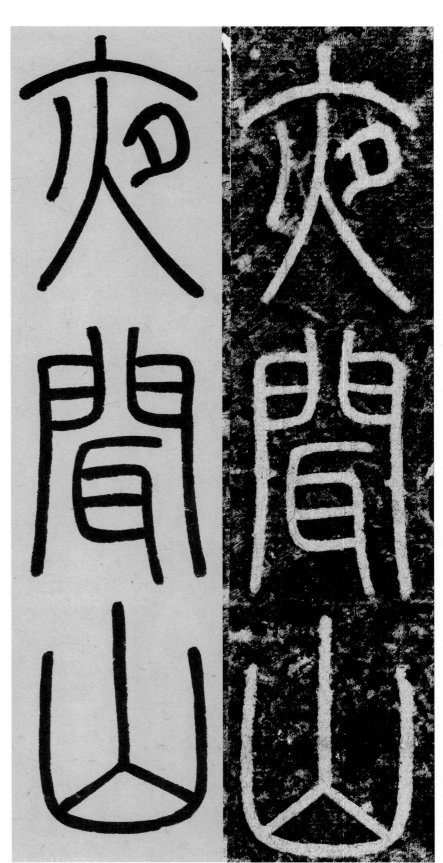

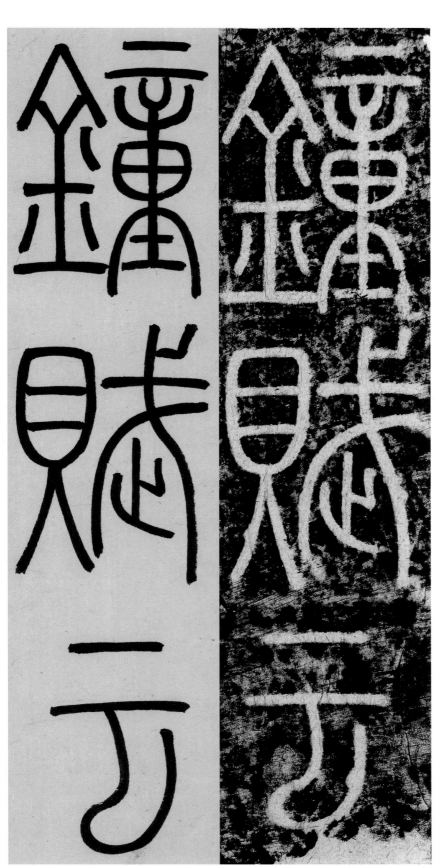

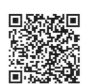

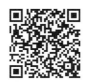

『继』字注意相同部件的
空间分布。

『也』字上宽下窄，中间
收紧；『洪』字注意三点
水的角度变化，右部结构
紧凑；『炉』字字形略窄，
空间分布均衡。

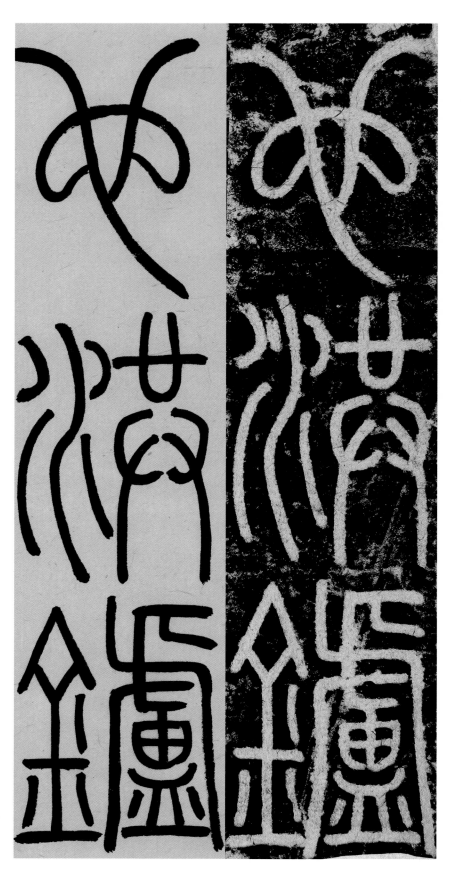

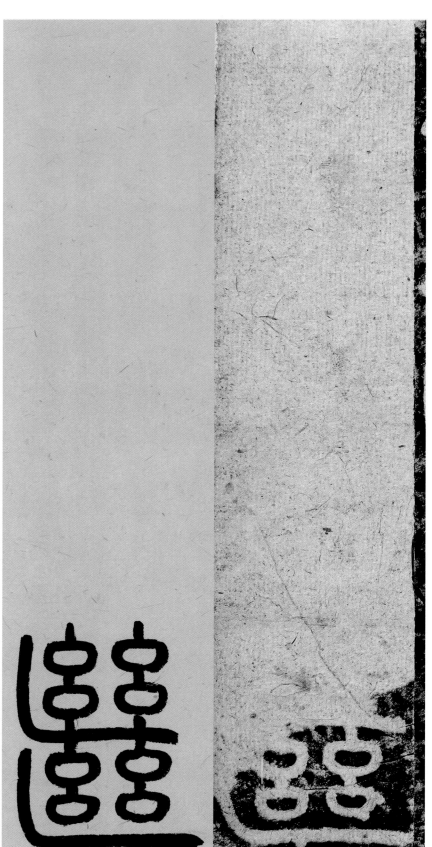

『沸』字三点水用笔流畅，两竖画向背而立，中间收紧；『鼎』字上宽下窄，中部紧凑。

『半』字左右对称，中间饱满；『巨』字呈稳定的梯形结构，空间分布均衡。

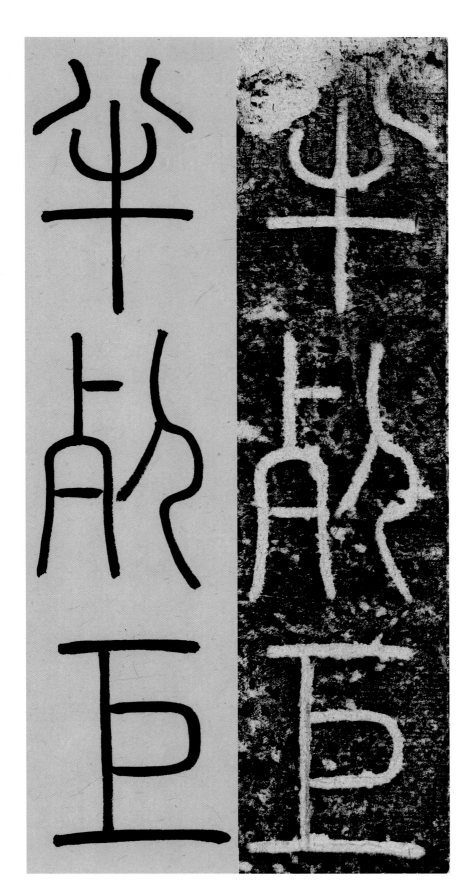

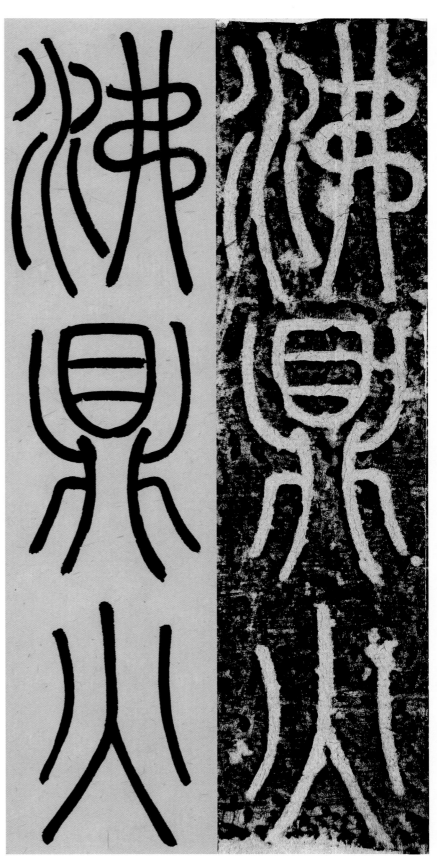

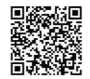

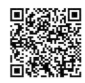

『壑』字左小右大，左高右低，『谷』部上笔内收；

『重』字中间紧凑，上小下大；『林』字左右对称，结构紧凑。

『风』字上平正，下笔锋走势多变；『稍』字左窄右宽，『肖』部上收下放。

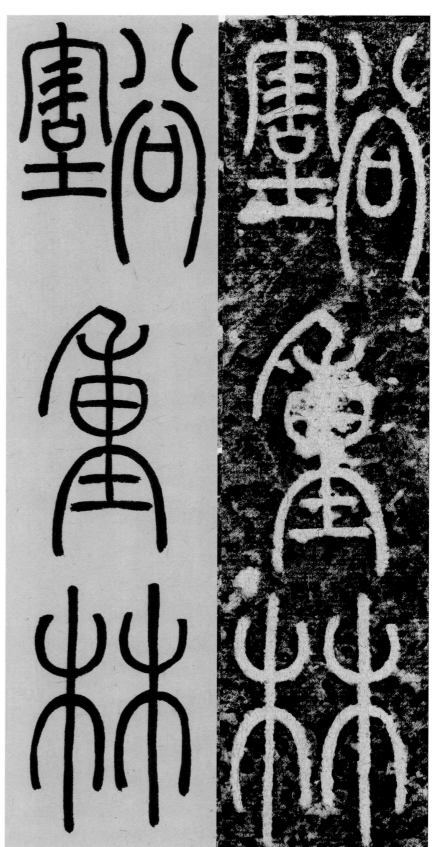

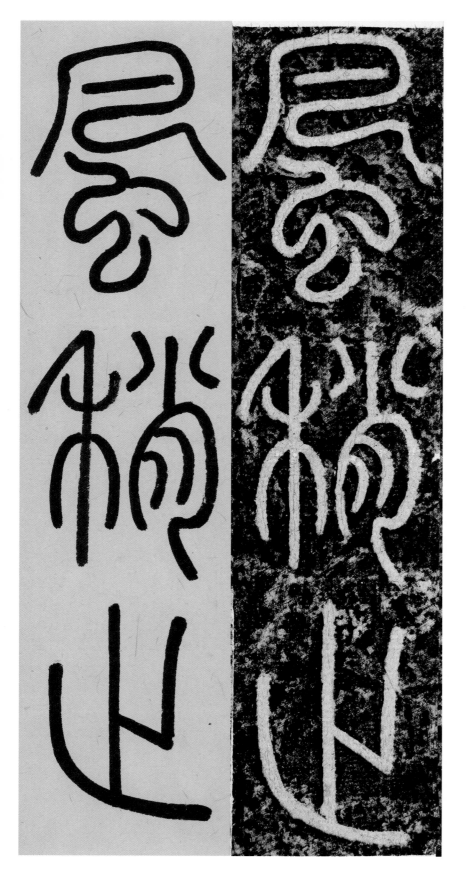

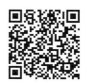

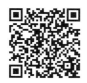

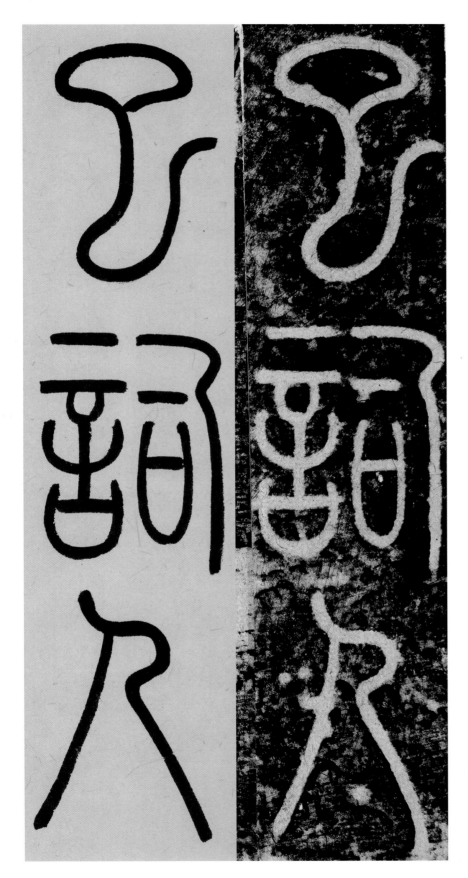

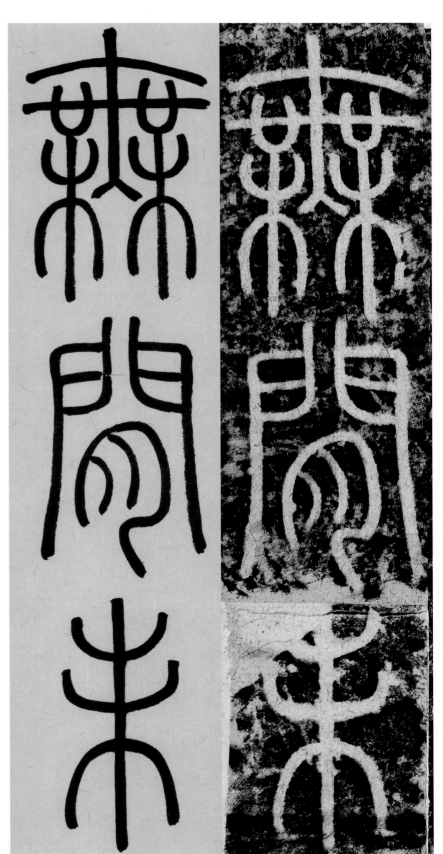

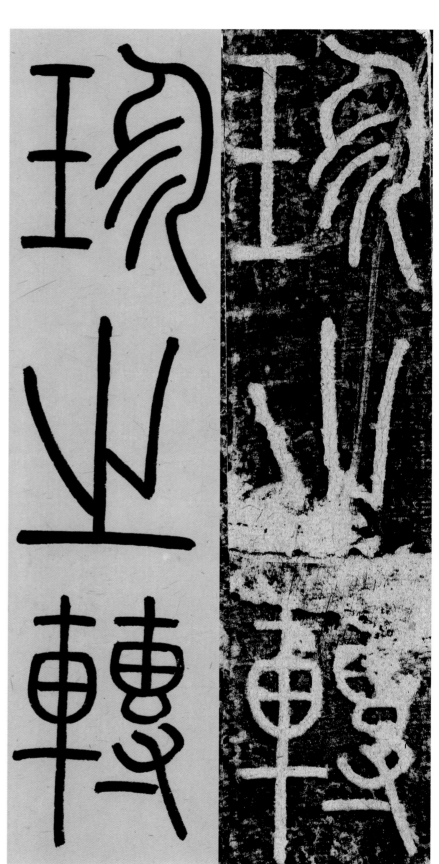

「珍」字结构左松右紧，右半部三个撇笔弧度逐渐增大；「之」字呈倒三角形态；「转」字相同部件呈一高一低、一长一扁态势。

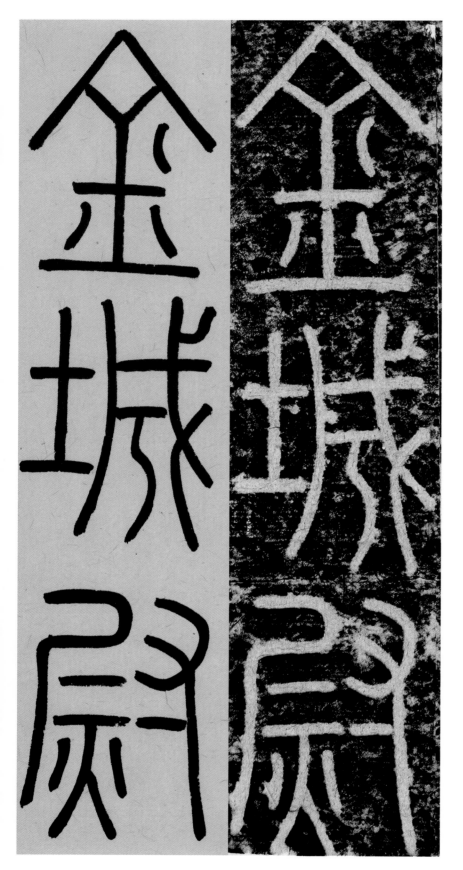

「金」字上部开张，竖画分割上长下短，重心偏低；「城」字右半部两个长撇画向背，短撇用笔有变化；「尉」字上部开张，空间分布均衡，下部紧凑。

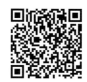

『曹』字两『东』字对称，
弧度略大，用笔饱满；

『无』字中间竖画衔接左
右部件，形成契合关系；

『受』字上部结构平整，
接笔处有虚实变化，下半
部结构开合有变化。

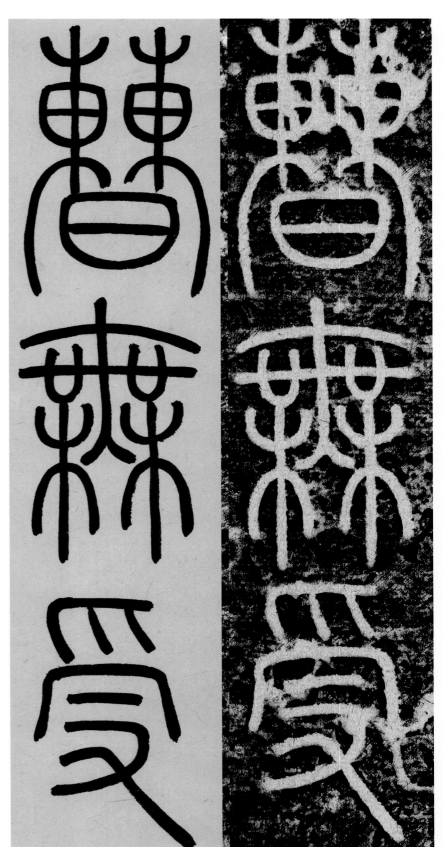

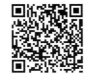

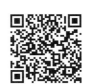

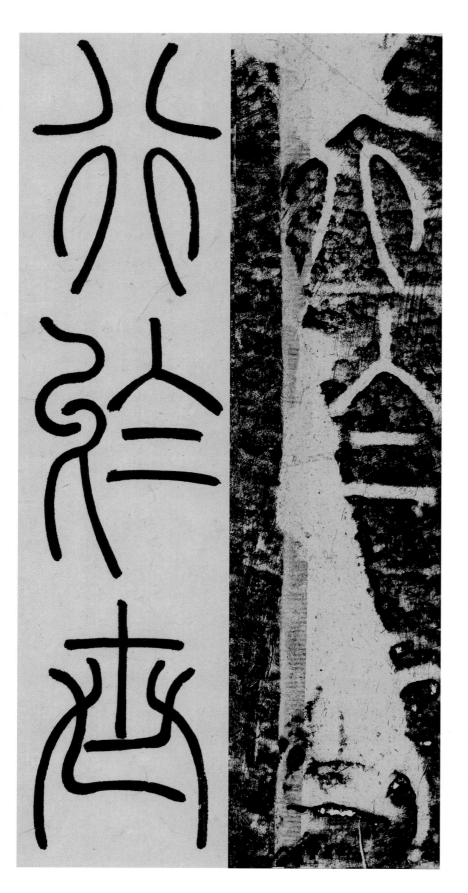

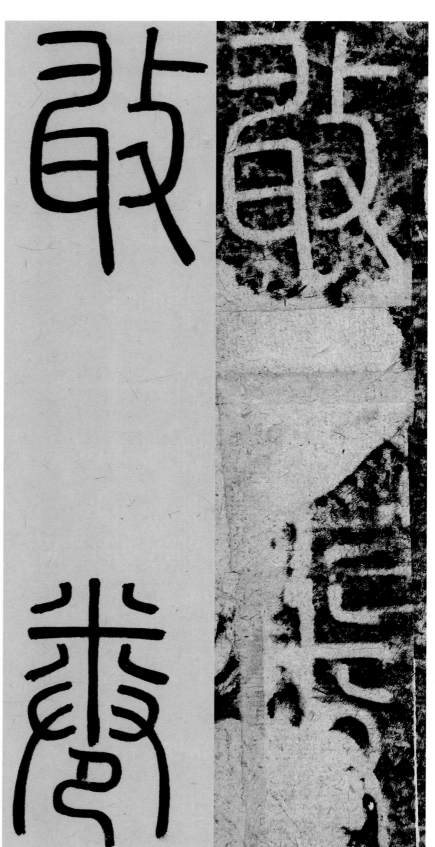

『荣』字上半部与秃宝盖宽度相同；『宽』字上半部结构紧凑，下半部撇画与最后点画呈角度对应关系；『栗』字结构上大下小，重心偏低。

『卿』字左右对称，『字』字下半部居中。

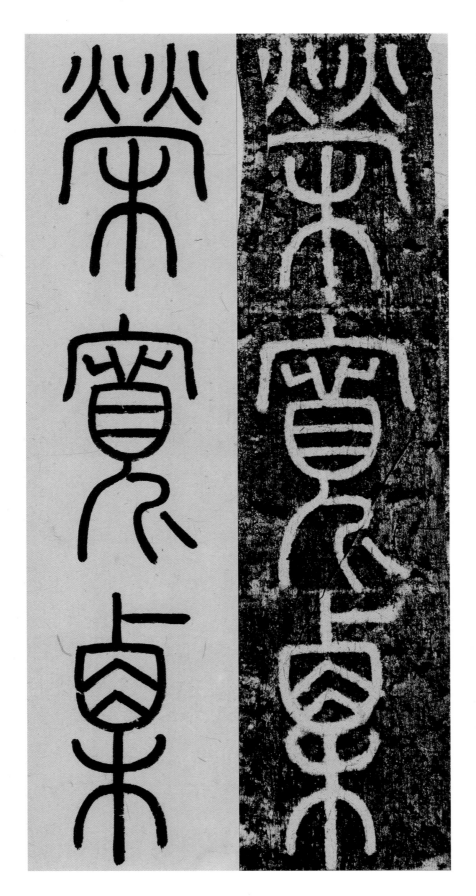

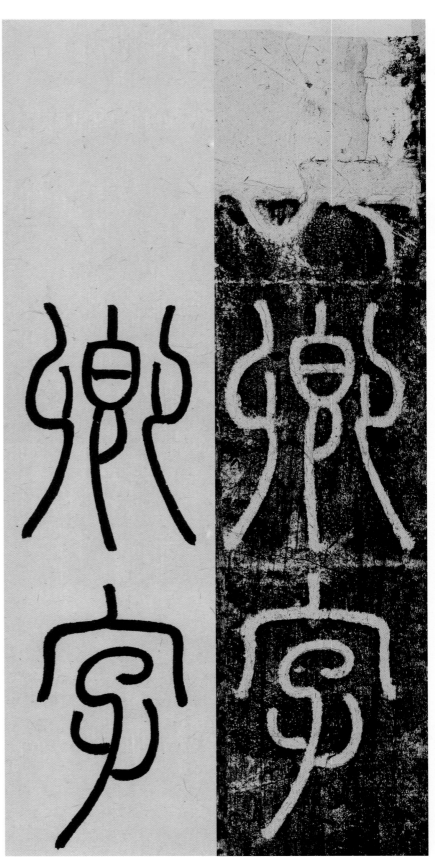

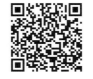

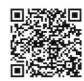

『柔』字圆转较多，注意中锋用笔；『立』字竖画向内收紧，横画略有弧度；『于』字左半部使转较多，右半部笔画略带弧度。

『穆』字右半部三撇笔长度有变化，『不』字下半部略收紧，『瑕』字横画之间错落有致。

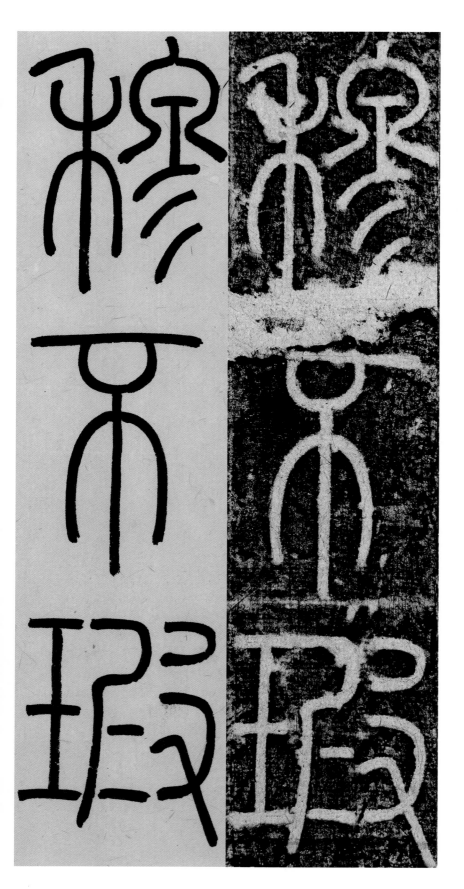

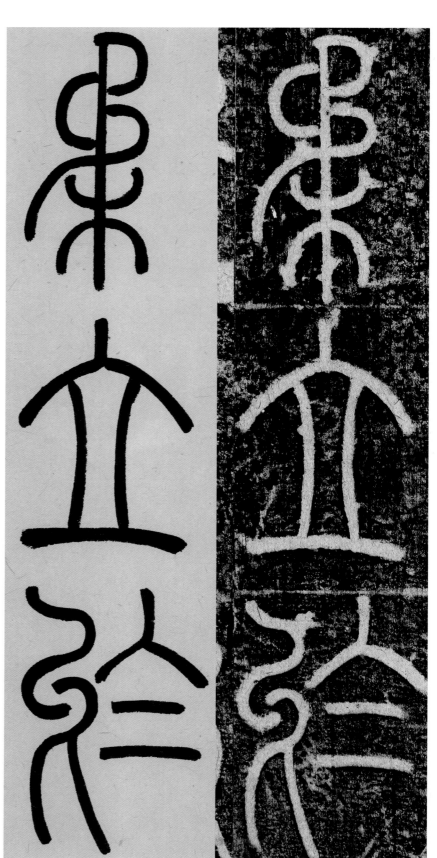

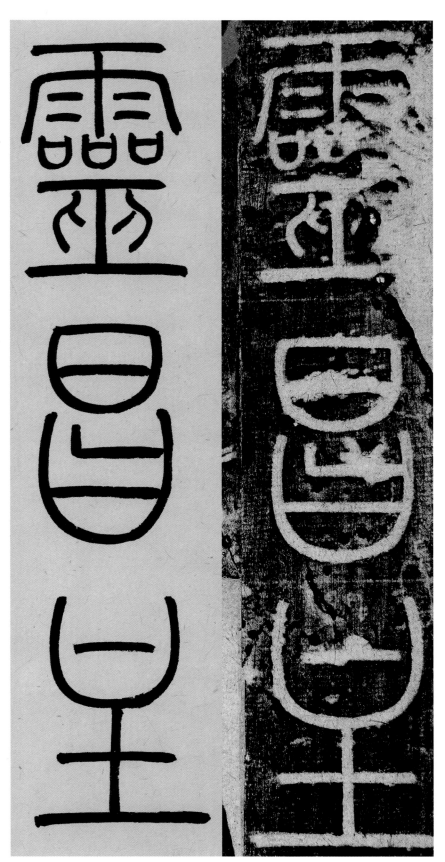

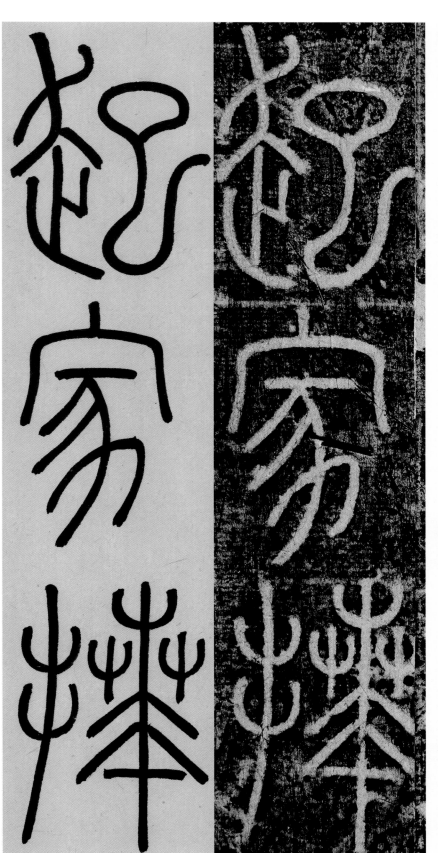

「簿」字下半部左右粗细
对比强烈；「已」字多转
笔，少折笔。

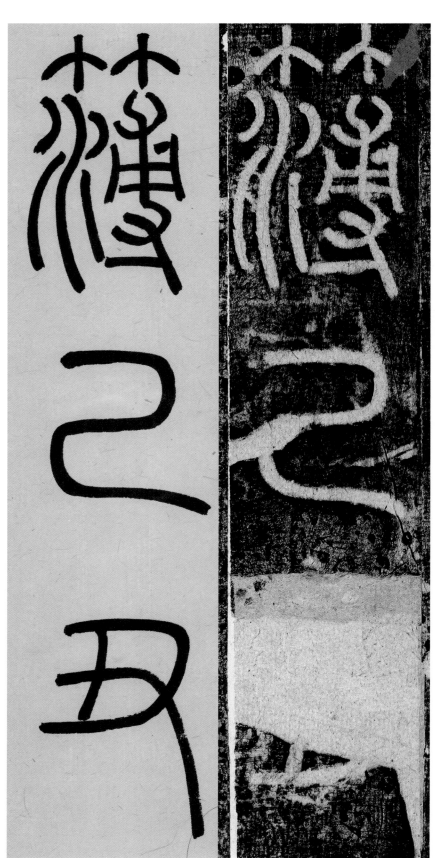

「岁」字上部横画短小，两
「止」字结构略有不同；
「小」字结构对称，撇笔上
下开合；「冢」字外围圆圆
中带方。

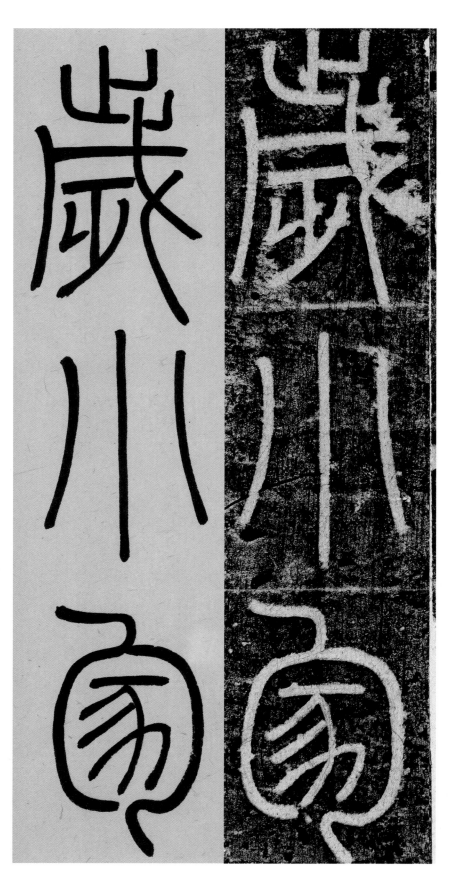

『宰』字结构左右对称，注意横画位置；『李』字上部撇捺笔圆润，下部开张，竖画有衔接。

『彭』字三撇画有角度、方向变化，『口』部方中带圆；『年』字字势右倾；『尚』字用笔左右略有变化。

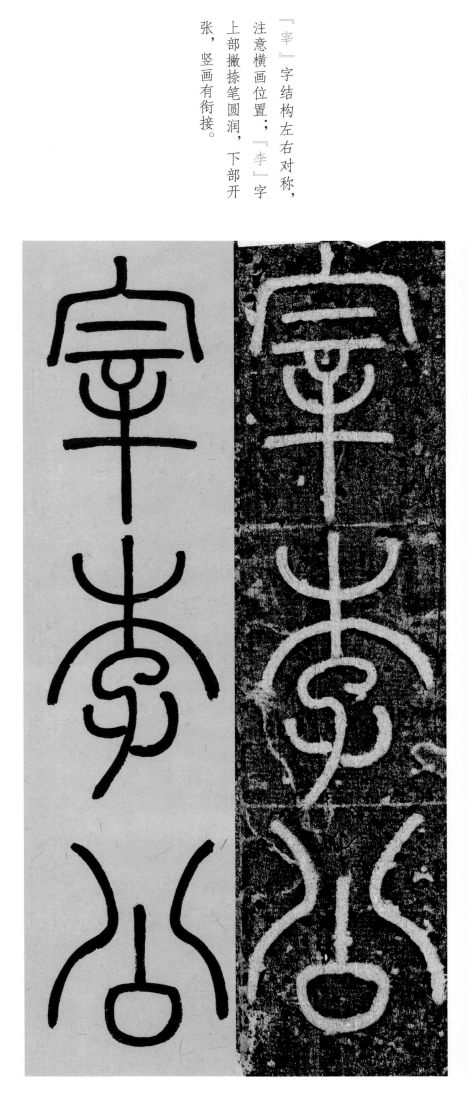

『暑』字上部紧凑，下部用笔先收后放；『朝』字右半部上紧下松；『邑』字下半部注意中锋用笔。

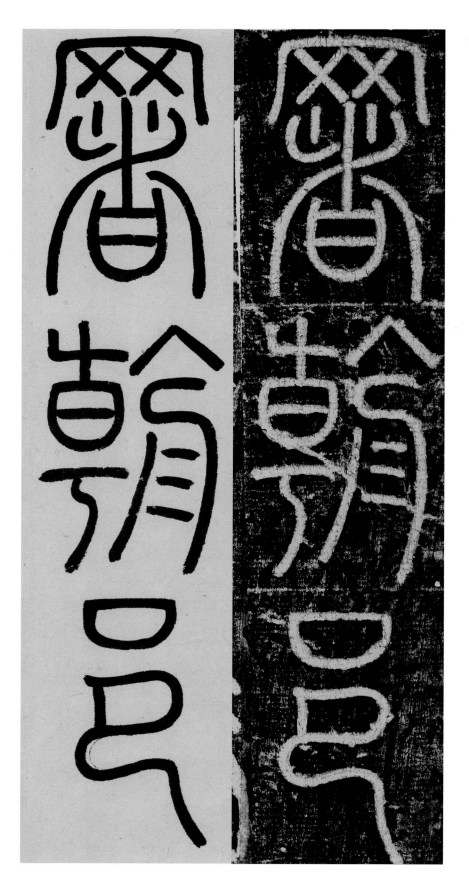

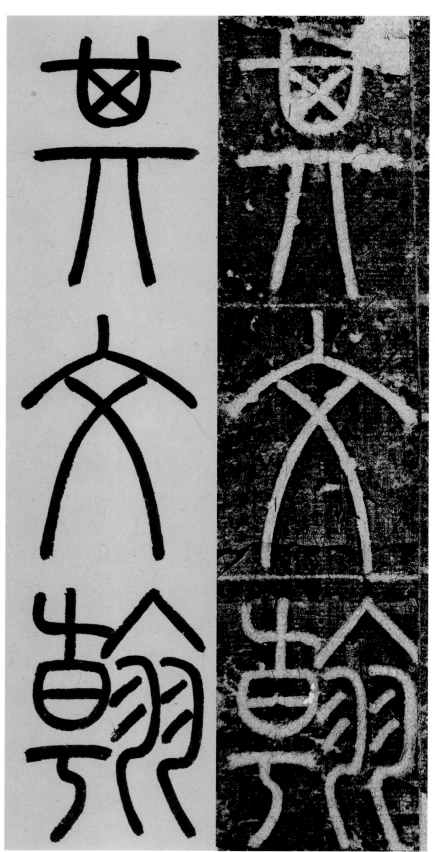

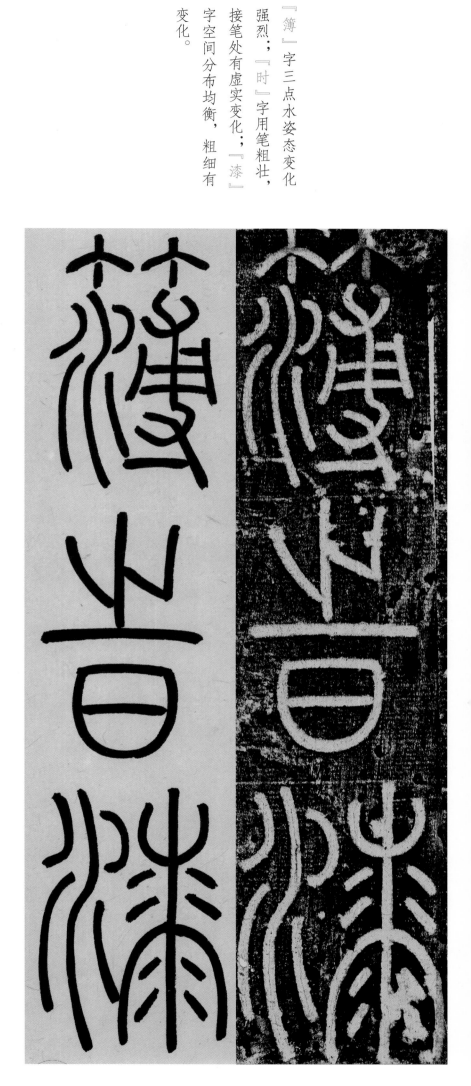

『冯』字左半部重心居上，右半部注意重心，横画具有方向感；『翊』字右部向左倾斜；『昏』字注意空间分布，竖画与横画的位置关系。

『垫』字注意结构左右穿插；『酾』字右半部呈散射态势；『渠』字三点水用笔粗壮。

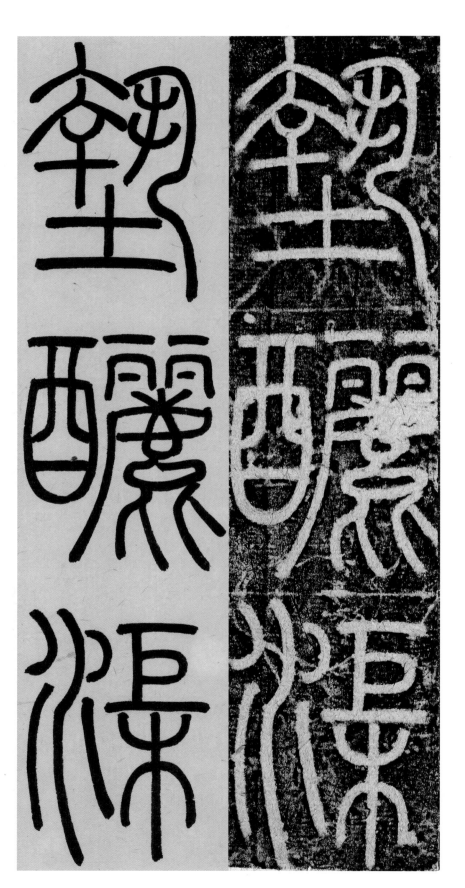

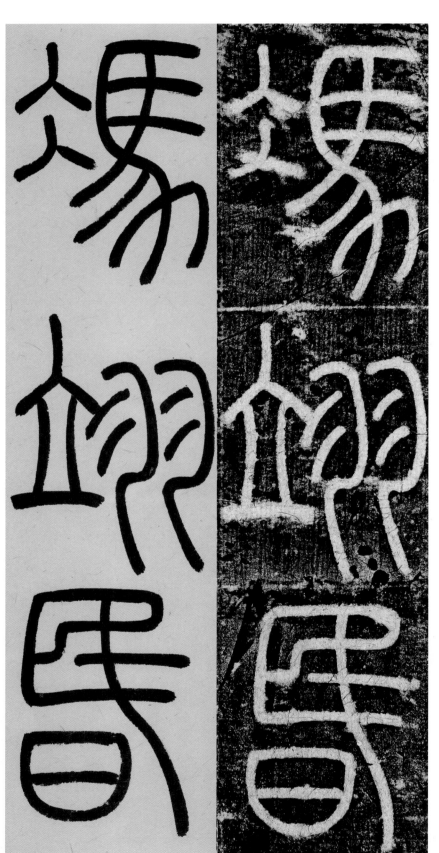

「楗」字左松右紧；「菑」字重心偏低，注意S字形部件用笔有变化；「股」字左半部竖画间略有平行与向背。

「引」字左半部左倾，用笔有停顿使转；「脉」字右半部「永」字反写，结构上紧下松；「散」字结构左松右紧。

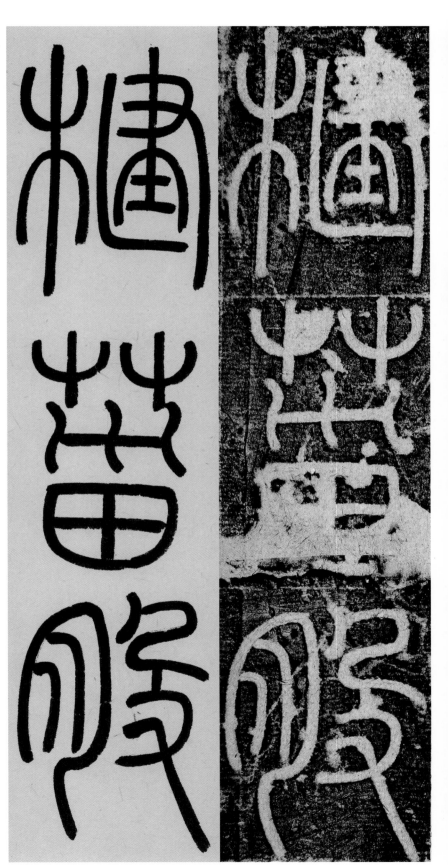

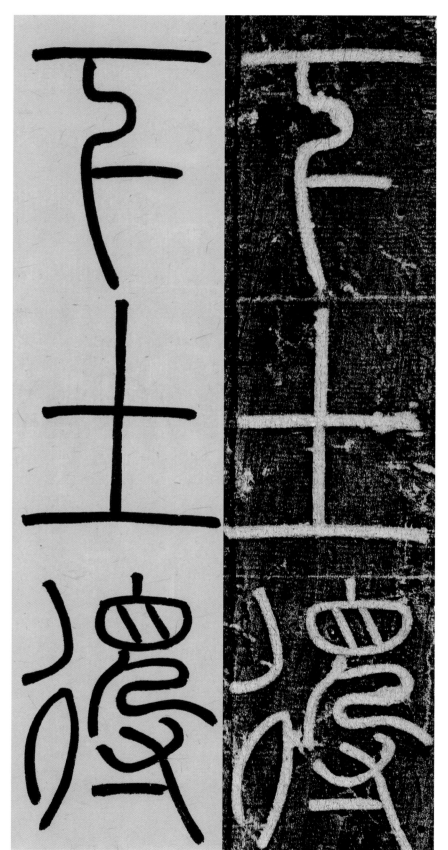

『下』字竖画起笔位置偏左，重心偏右；『土』字注意横画间长短变化；『德』字左右重心一低一高，形成对比。

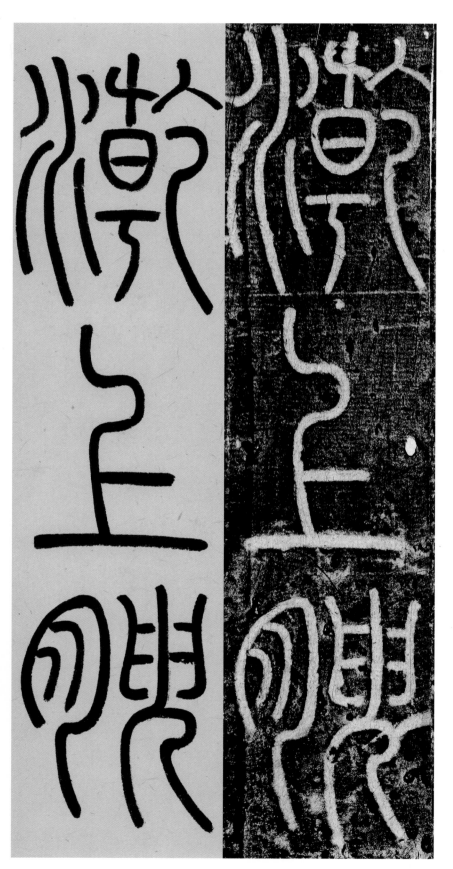

『澂』字三点水旁字形偏大，『乾』部略紧，『上』字注意竖画使转，『腹』字注意三竖画的姿态变化。

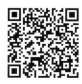

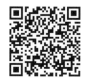

『成』字注意下半部空间分布均衡；『赋』字上大下小，左右穿插，笔画连接紧密；『人』字呈三角形状。

『到』字左右位置错落有致；『于』字竖钩起笔与收笔在同一垂直线上；『今』字注意『人』部衔接处有虚实变化，并与下端竖画相接。

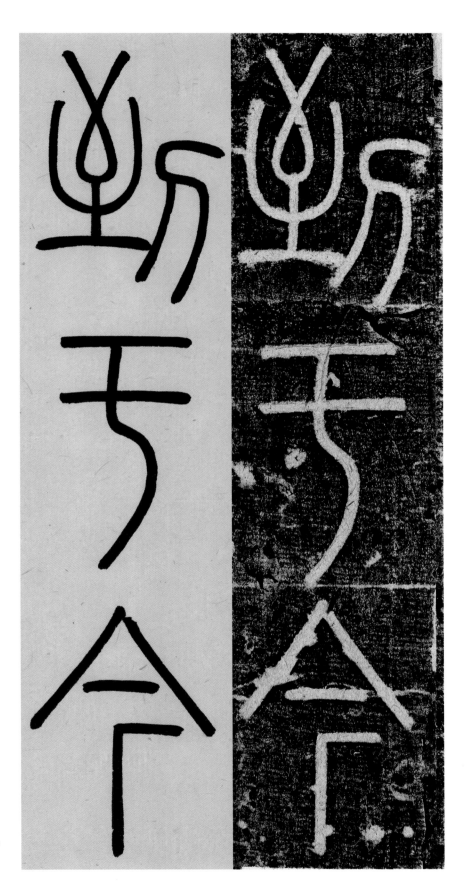

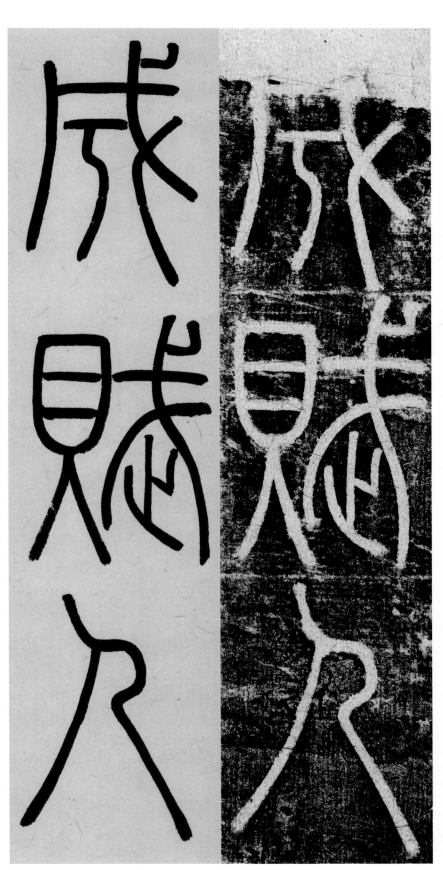

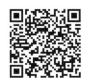

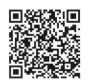

［赖］字左半部重心偏低，

［之］字呈倒三角形态，

［文］字重心偏上，注意
收放。

［集］字注意相同部件有
疏密变化，［百］字用笔
厚重。

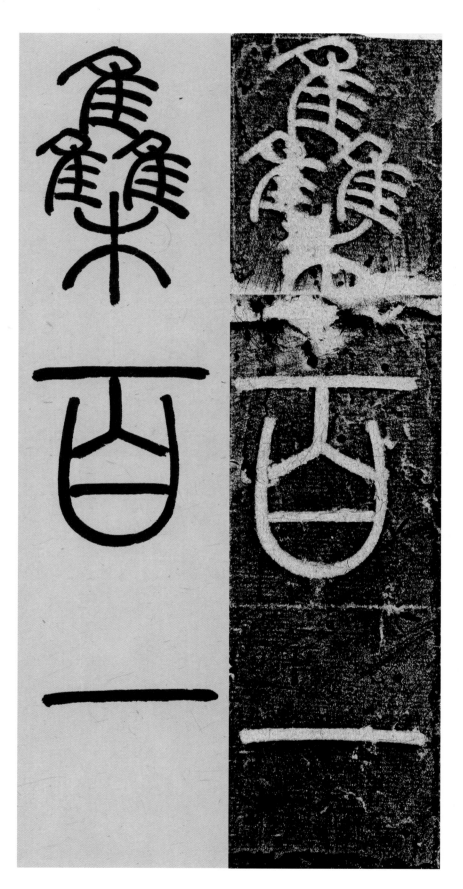

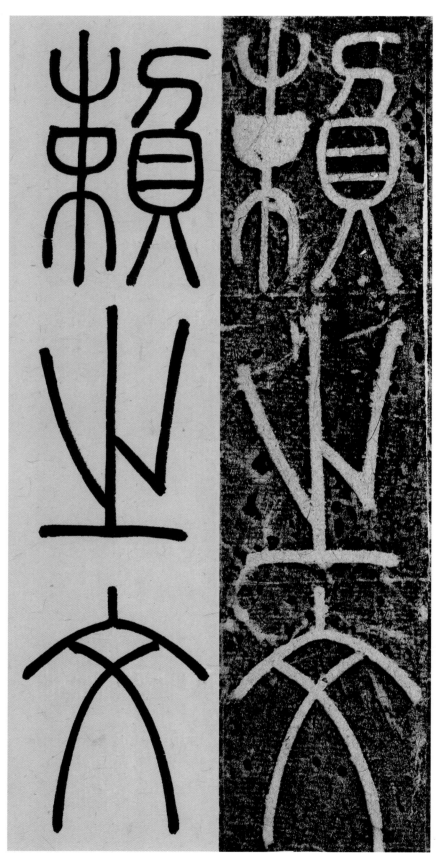

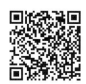

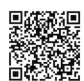

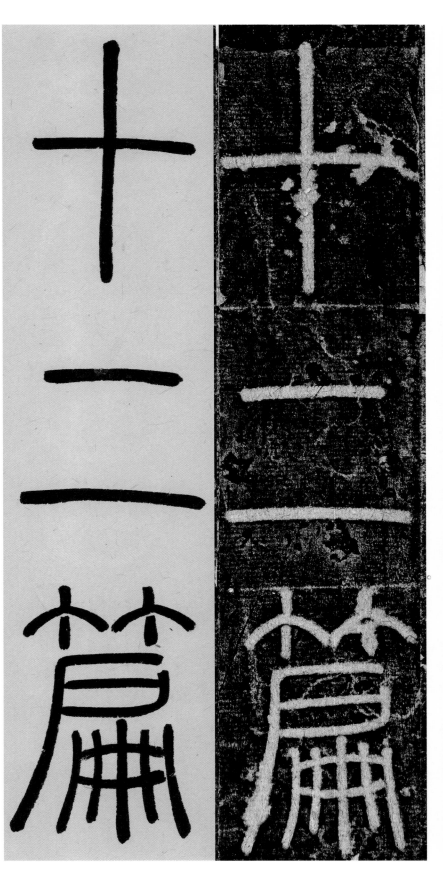

「十」字重心偏上；「二」字注意长短变化；「篇」字竹字头结构偏大，下半部字成梯形状。

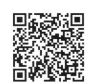

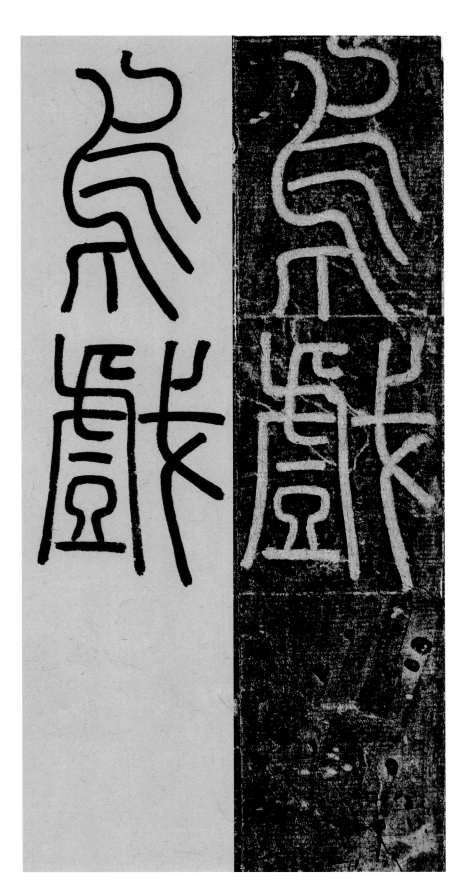

「乌」字注意用笔使转、调整笔锋与分间布局；「戏」字左半部字形偏长，空间分布均衡。

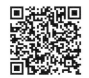

「三」字注意横画长度的变化；「英」字下部竖画相向；「孝」字动态强烈，下部重心左移。

「友」字结构上小下大，字势右倾；「曾」字空间分布均衡；「闵」字「门」部横画有倾斜之势，结构上紧下松。

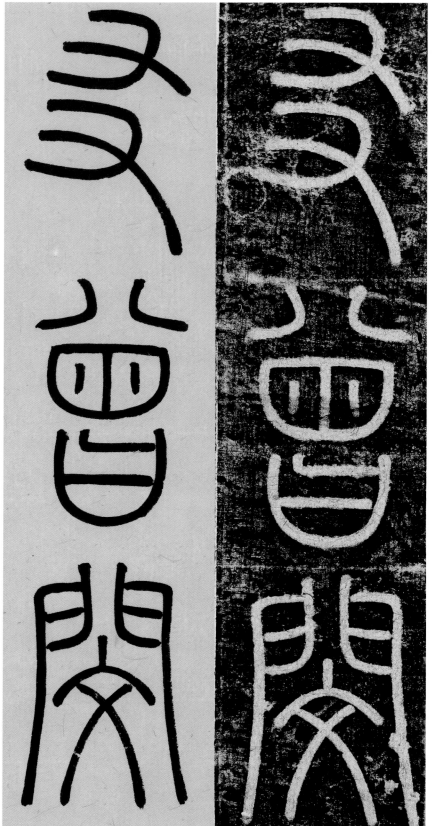

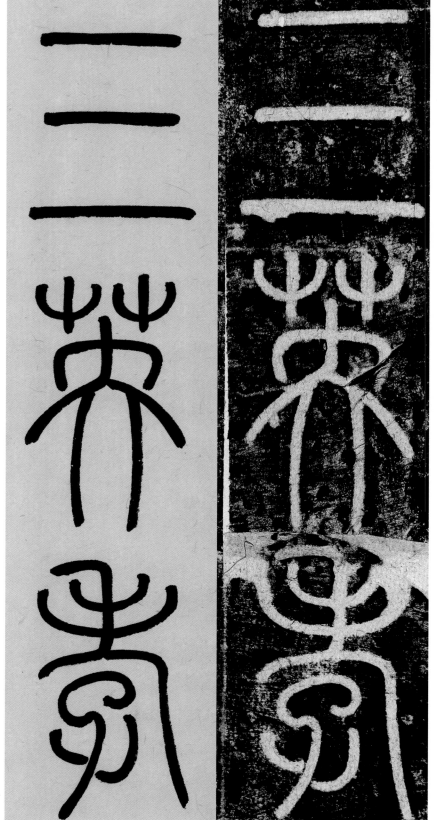

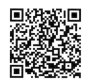

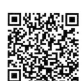

『俦』字单人字旁重心偏高，右半部注意使转与空间分布；『也』字上宽下窄，中间收紧。

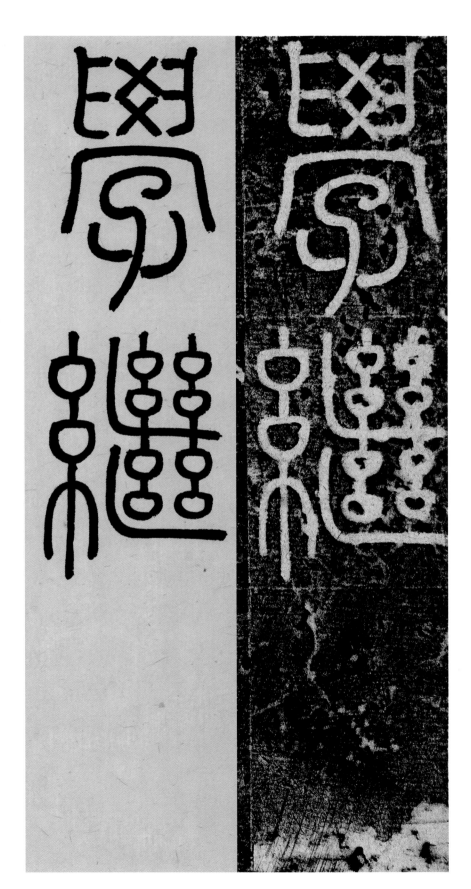

『学』字上半部字形较大；『继』字左低右高，右半部用笔略有变化。

「业」字用笔方圆兼备，重心略低；「璿」字右半部用笔有收放；「碧」字右半部张力十足，用笔有收放。

「产」字上半部字形略扁，下部重心上移；「纯」字绞丝旁重心下移，右半部竖弯钩有方向变化。

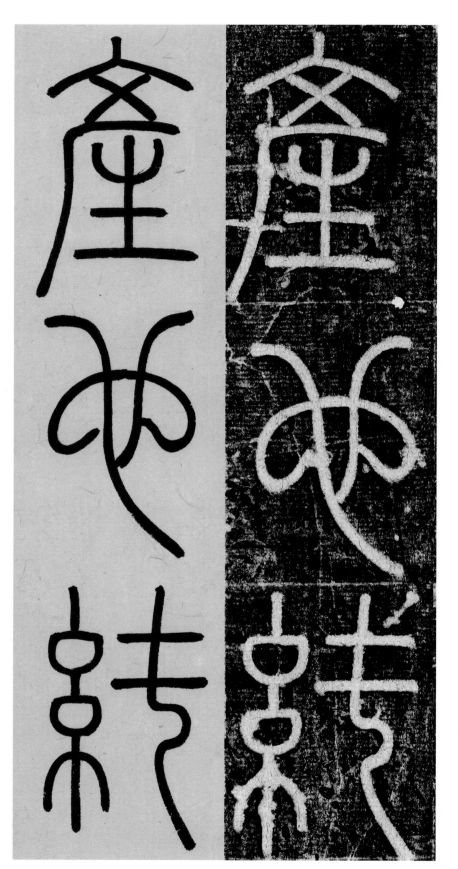

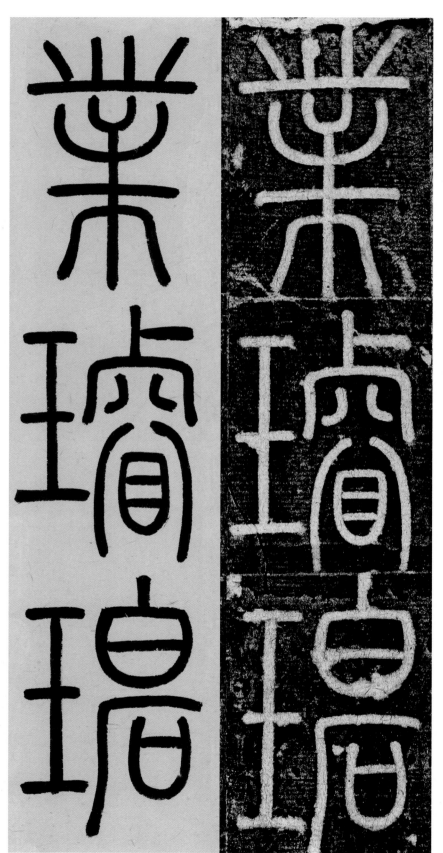

『固』字用笔粗壮、厚重；

『含』『章』二字字势挺拔、瘦劲，空间分布均衡。

『杞』字右半部重心上移，

『梓』字右半部空间分布均衡，『材』字右半部重心下移。

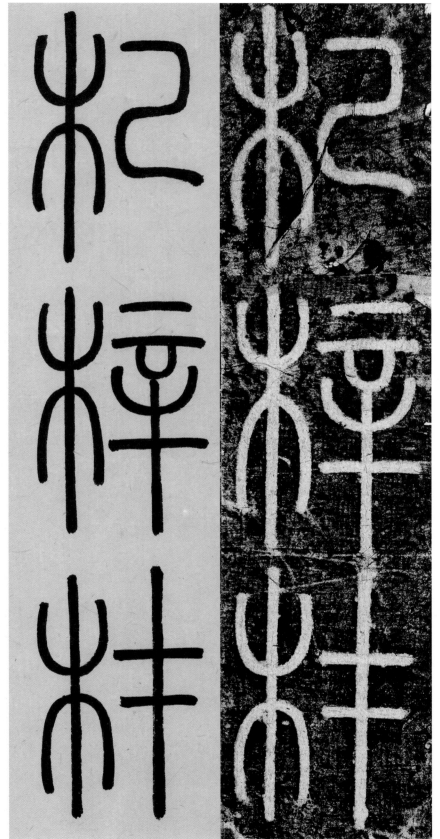

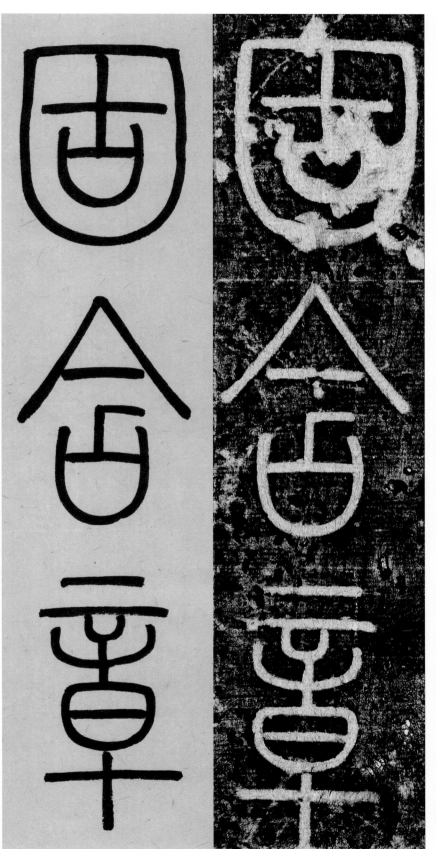

『昊』字上部字形略小，
下部衔接处有虚实变化；
『穷』字下半部略向右倾
斜。

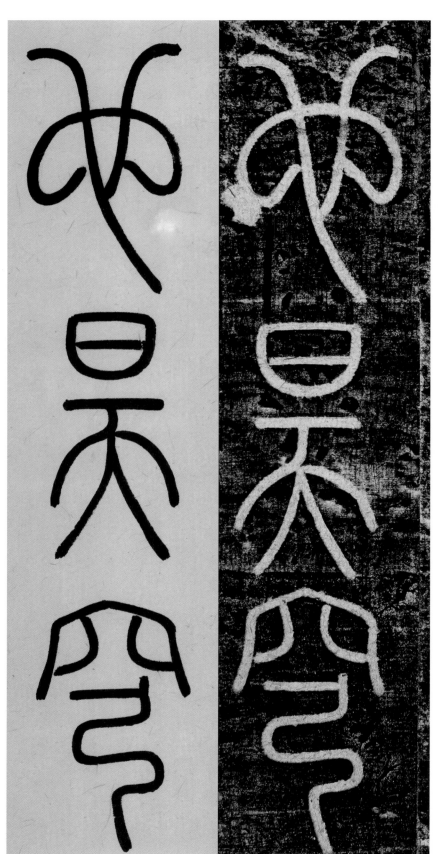

『生』字空间分割较大，
『德』字右半部收放有变
化，『宜』字『且』部有
向内向外的力量变化。

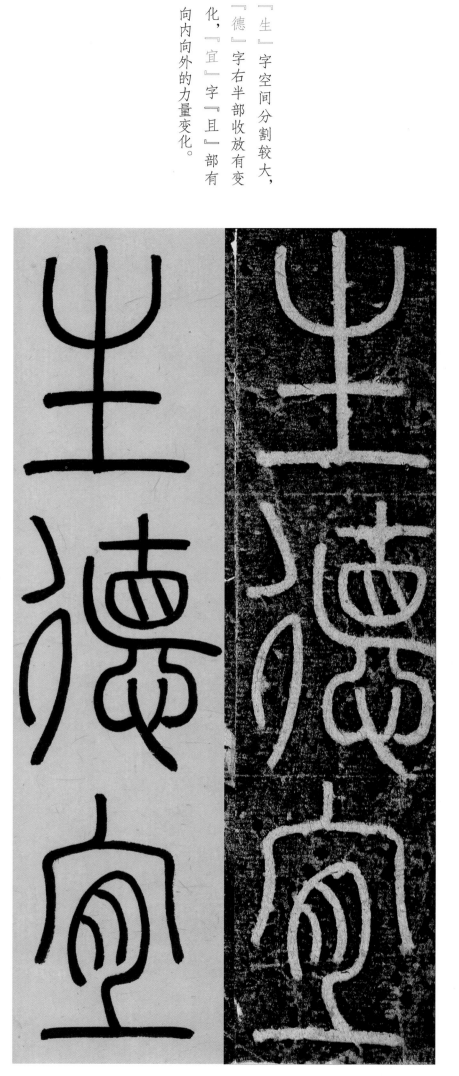

『受』字上半部三个撇画有长短变化；『封』字两『土』字书写有变化，左右有高低落差；『福』字部首字形偏大，注意左右穿插。

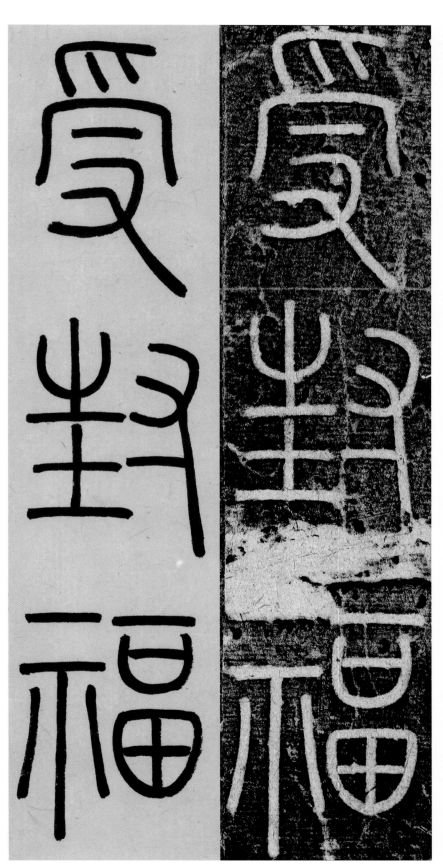

『仅』字偏旁用笔流畅，右半部重心下移；『逾』字注意左右部分穿插衔接；『强』字注意用笔中锋使转。

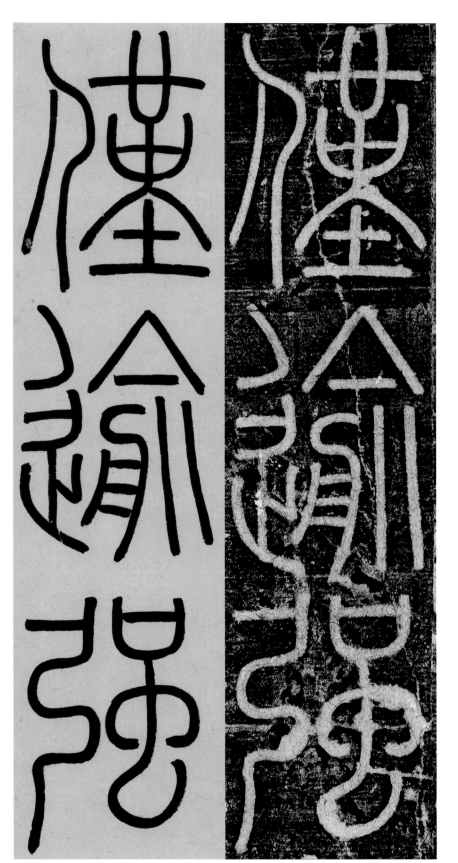

『仕』字左右重心一低一高；『以』字注意左半部用笔衔接，右半部用笔有圆势；『讲』字空间分布均衡，结构上紧下松。

『阴』字偏旁竖画用笔略有弯曲，注意左右部分穿插；『堂』字上部横竖间有衔接；『未』字结构左右对称，重心偏低。

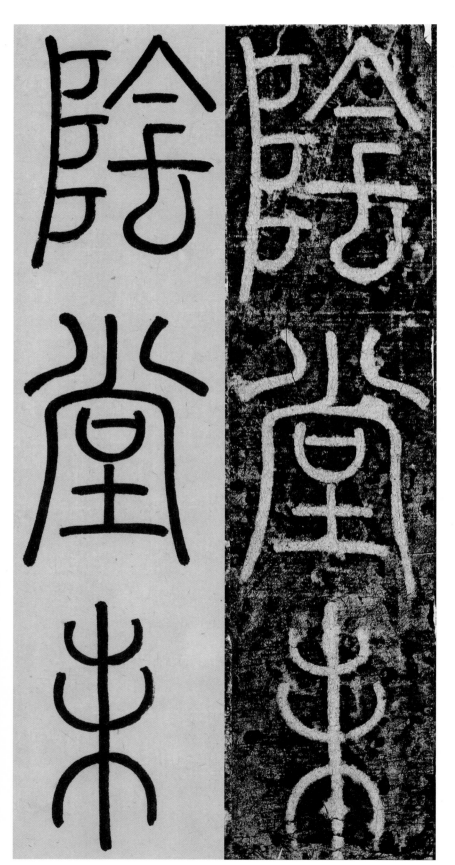

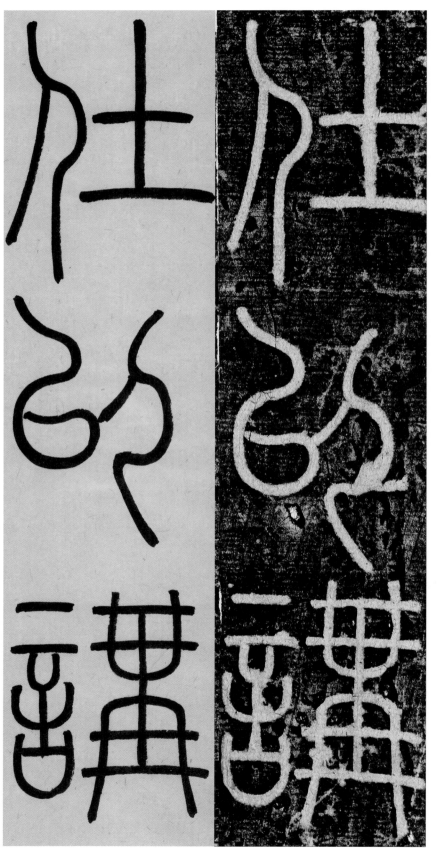

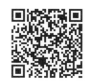

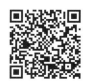

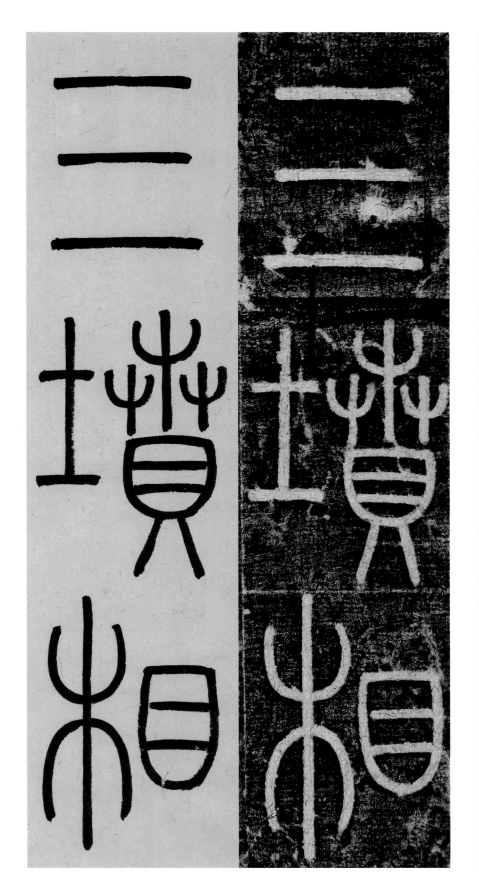

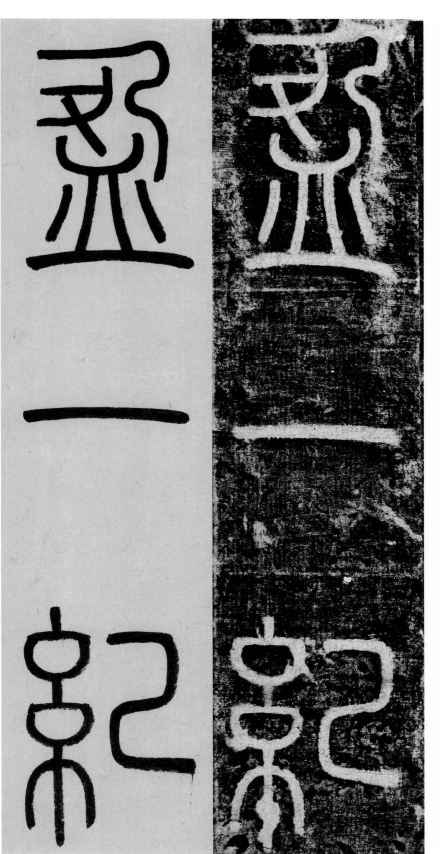

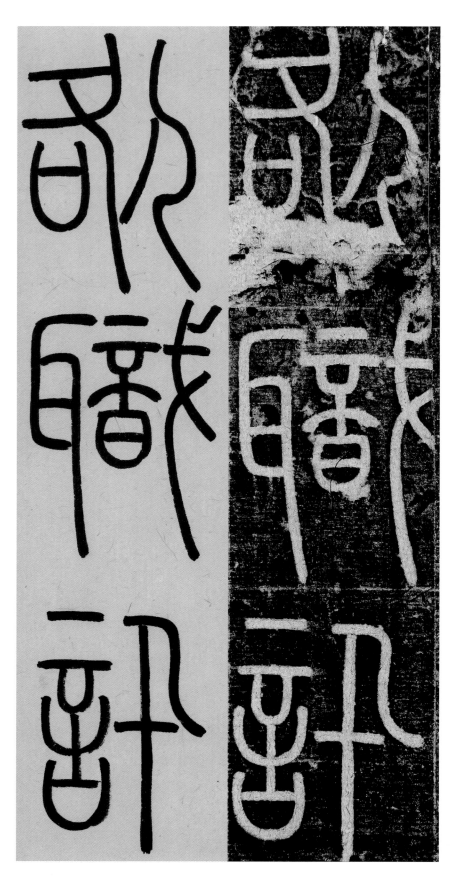

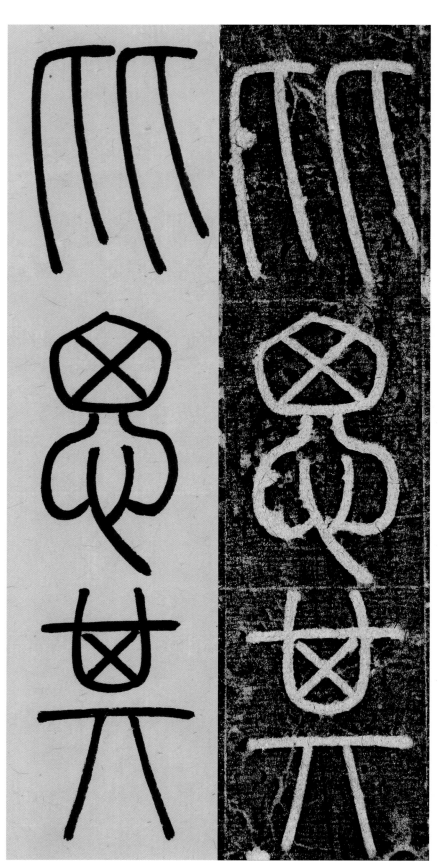

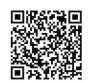

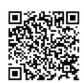

『逢』字注意起笔时的角度，上松下紧；『占』字呈三角形态，下部向内收紧。

『者』字用笔外拓，左右开张；『邵』字左半部用笔有使转，横画间有向背。

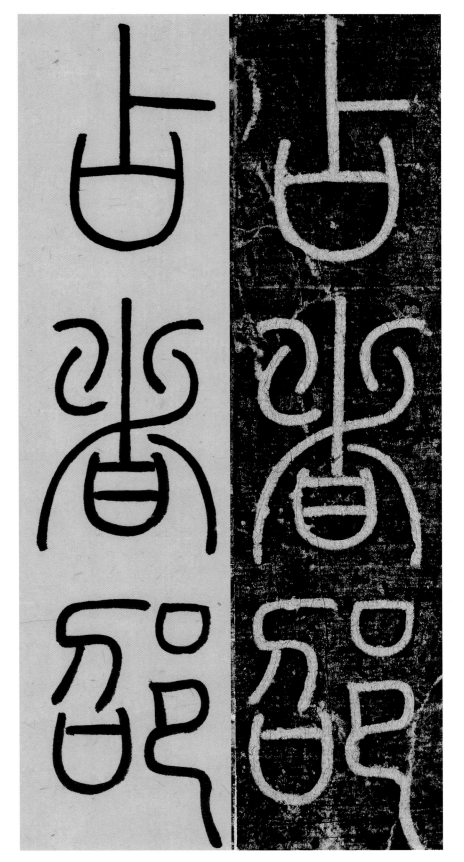

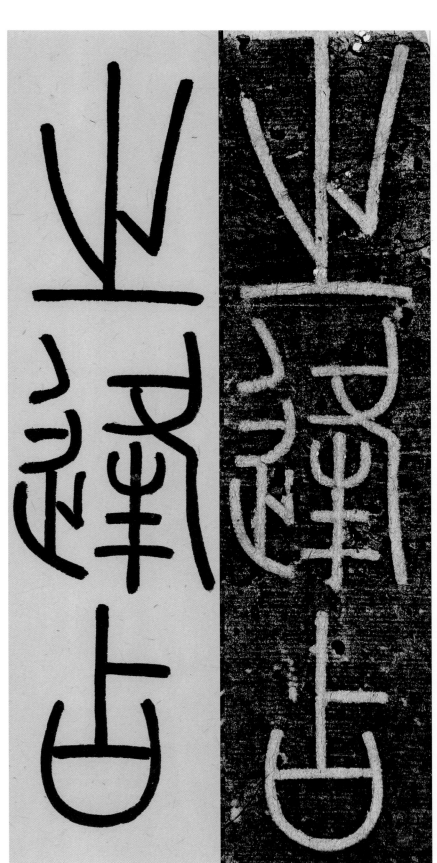

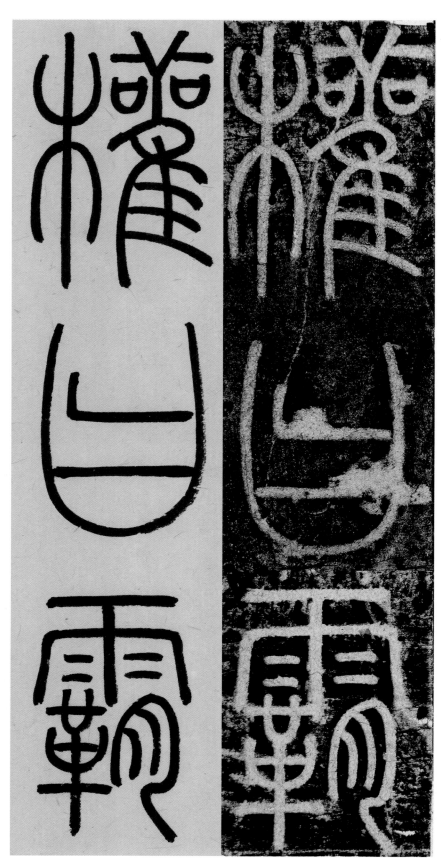

『权』字右半部结构紧凑，横画间平行右倾；『日』字用笔粗壮；『霸』字空间分布均衡。

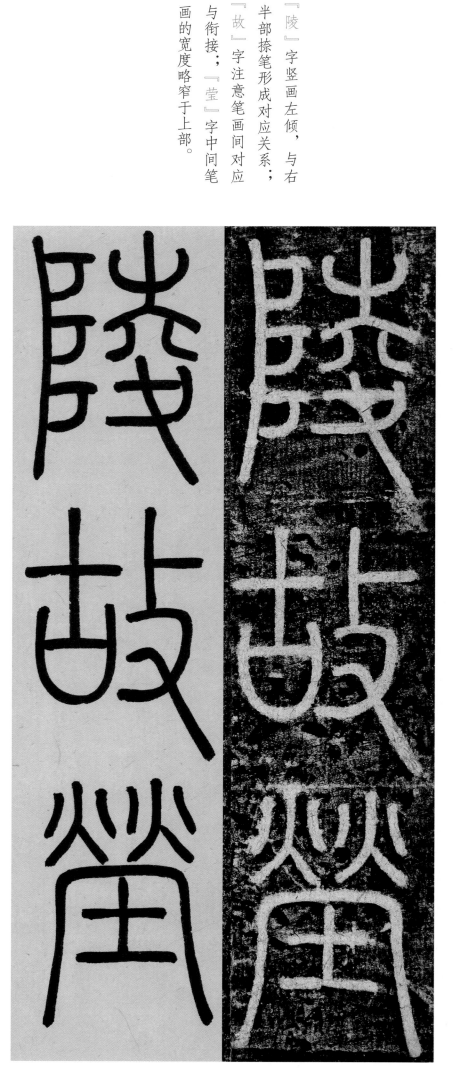

『陵』字竖画左倾，与右半部捺笔形成对应关系；『故』字注意笔画间对应与衔接；『莹』字中间笔画的宽度略窄于上部。



「葬」字注意相同部件的变化，中间字形紧凑；「违」字重心偏低，右半部注意横画方向。

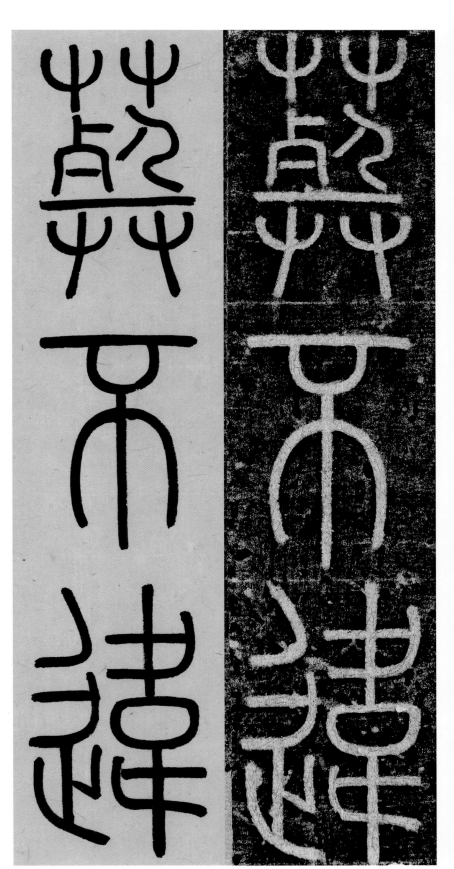

「禁」字注意左右对称，重心偏低；「害」字注意三个撇笔书写方向与弧度；「干」字竖画的起笔与收笔在同一垂直线上。

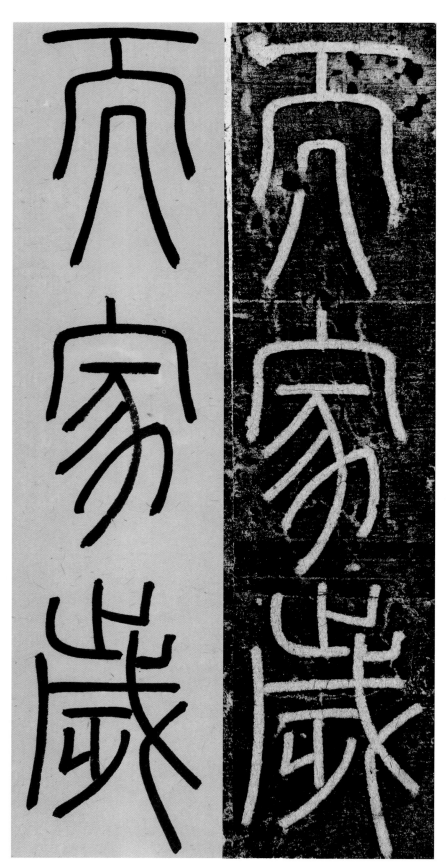

『而』字下部一大一小，形成对比；『家』字三撇笔中前两笔平行，最后一笔向背，同时有虚实相接；『岁』字注意上部衔接紧密。

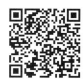

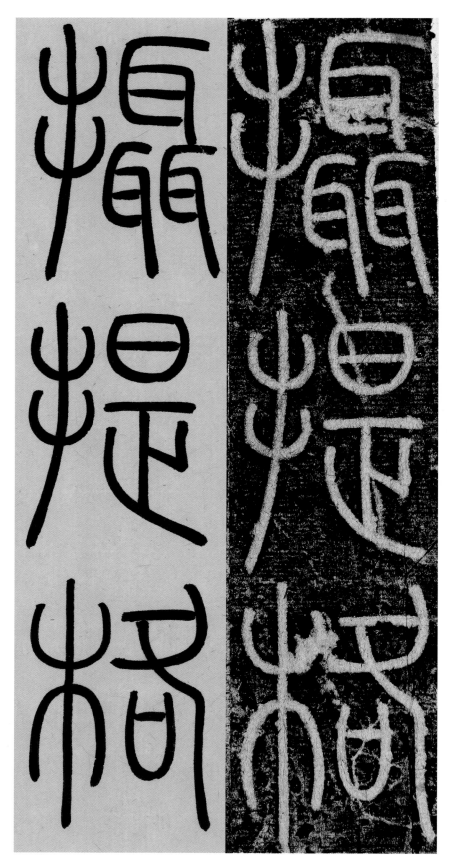

『摄』『提』二字字势一左一右形成呼应关系，『格』字『口』部略小。

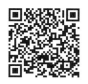

『乃』字可先书写竖折笔画；『贞』字重心偏上，竖画外拓；『阳』字注意相同笔画间有变化。

『卜』字一横一竖，横画略向下弯曲；『祔』字注意用笔之间有穿插揖让。

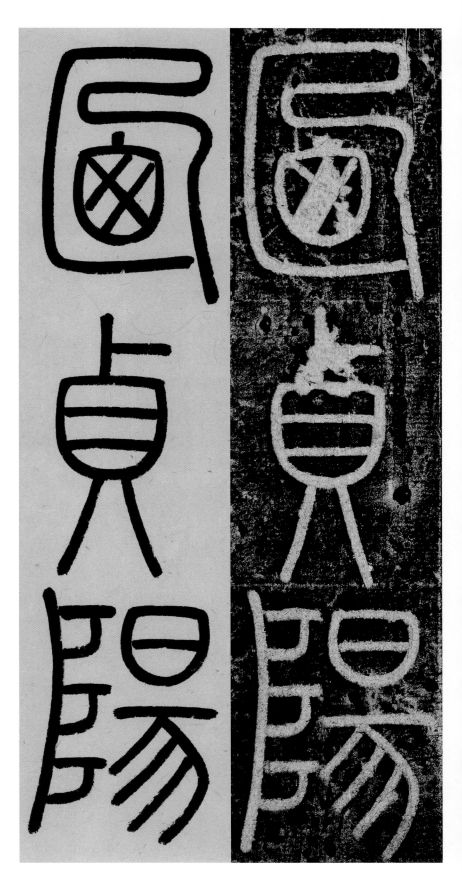

『大』字注意撇捺交叉处位于该字中心；『坟』字重心偏高，注意三个『中』部有大小变化。

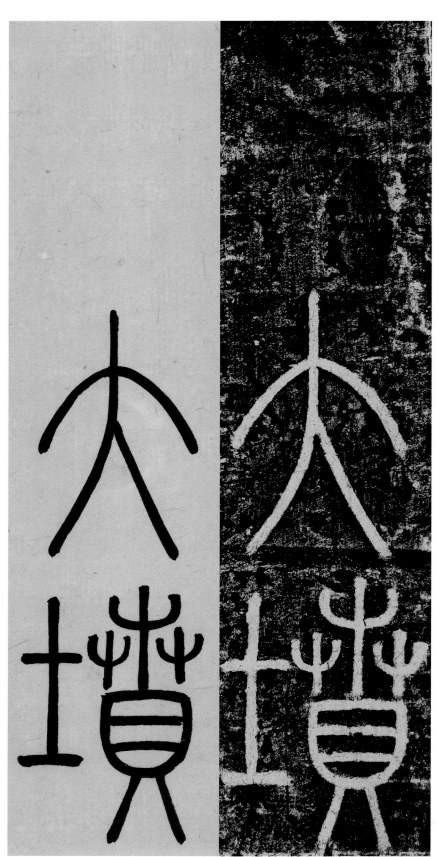

『三』字注意横画长度的变化；『以』字左高右低，注意右半部笔锋的调整与停顿。

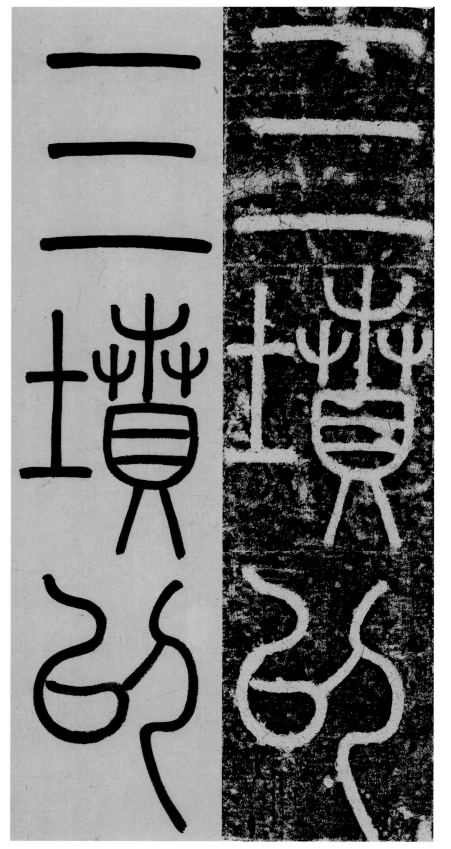

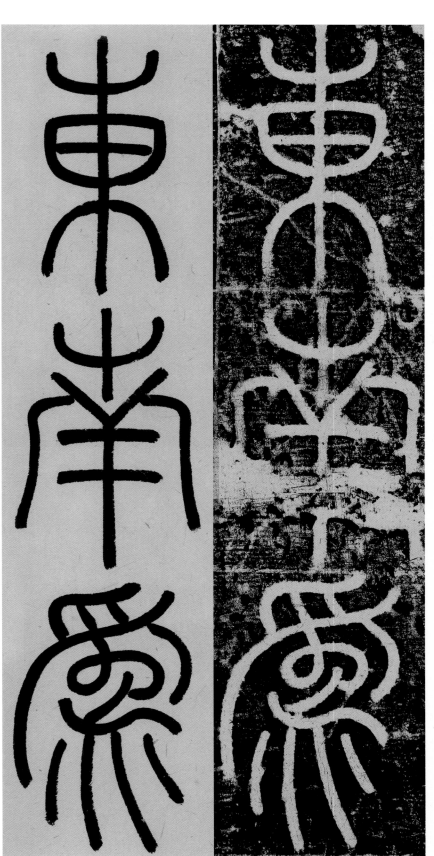

『东』『南』二字一宽一窄，左右对称；『为』字注意用笔弧度与开张。

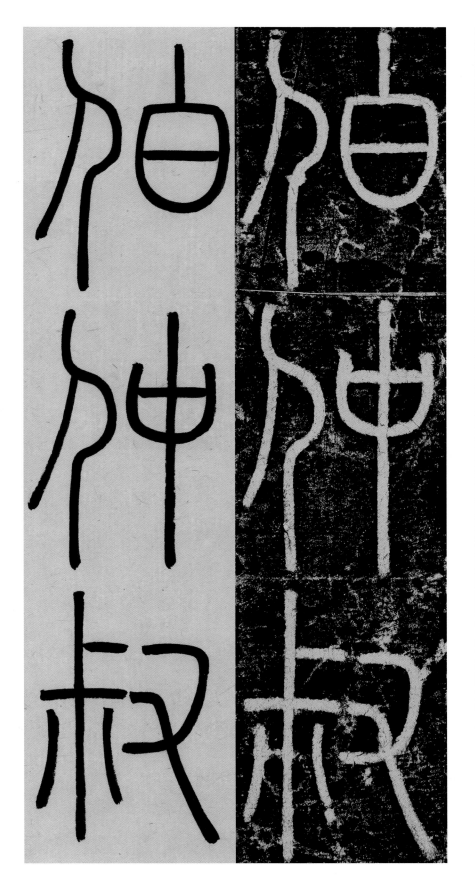

『伯』『仲』二字注意单人旁用笔变化，『叔』字注意左右关系对应。

75

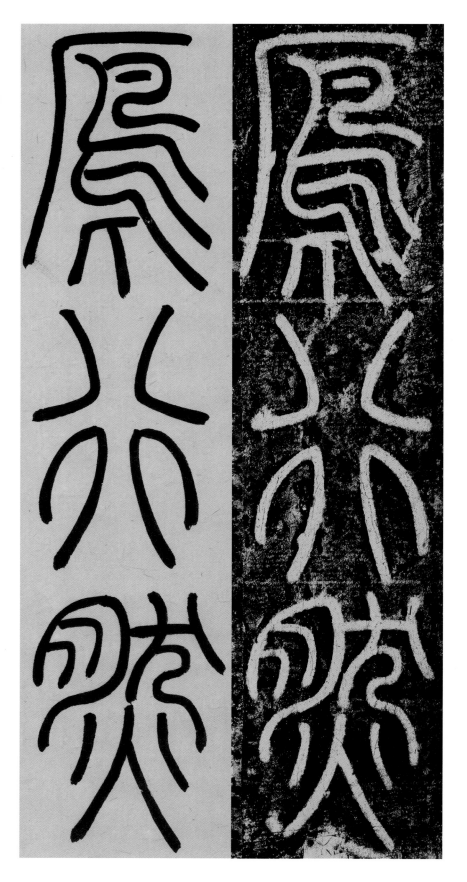

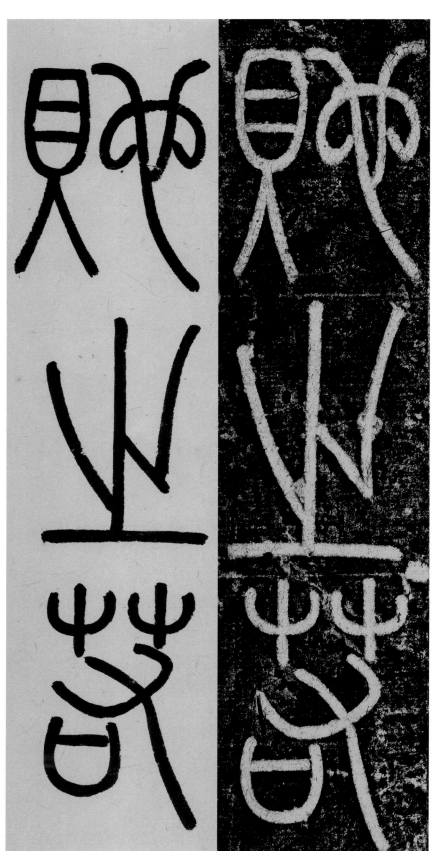

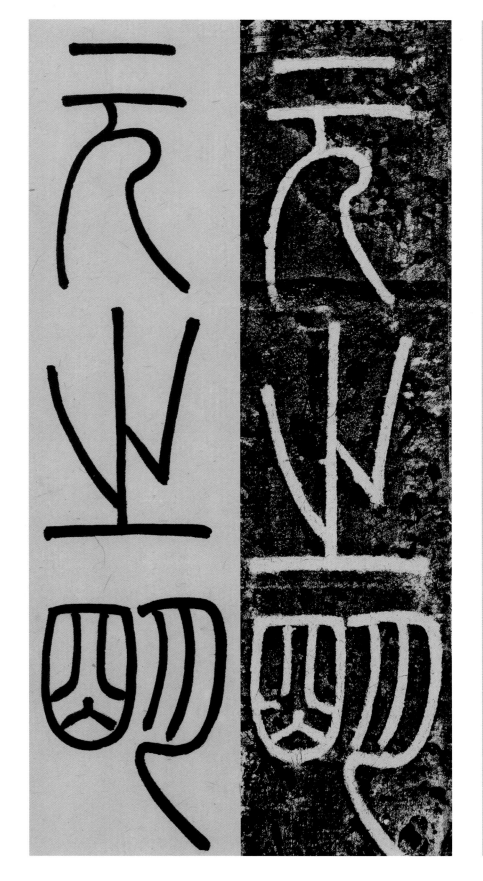

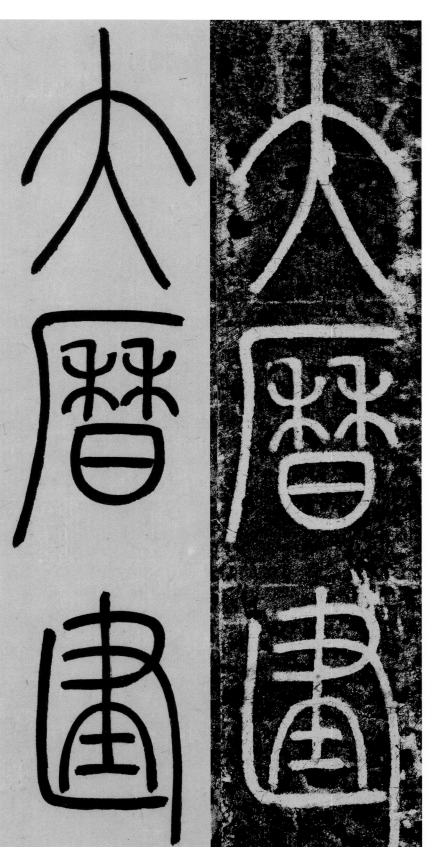

『年』字字势右倾；『斯』
字左右关系紧密，中间有
虚实衔接。

『刻』字右半部短小；『石』
字外部平整，内部圆转；
『恐』字注意三部分关系
紧密。

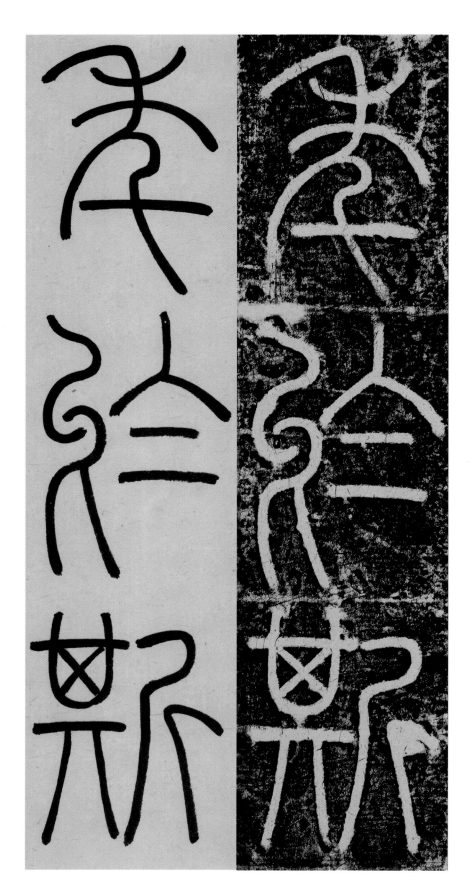

『年』字字势右倾；『斯』
字左右关系紧密，中间有
虚实衔接。

『刻』字右半部短小；『石』
字外部平整，内部圆转；
『恐』字注意三部分关系
紧密。

78

「夫」字重心偏低；「溟」「海」二字用笔宛转，注意粗细变化。

「为」字注意用笔弧度与开张；「陆」字用笔厚重，注意左右笔画衔接；「老」字上半部结构略大，下半部呈梯形形状。

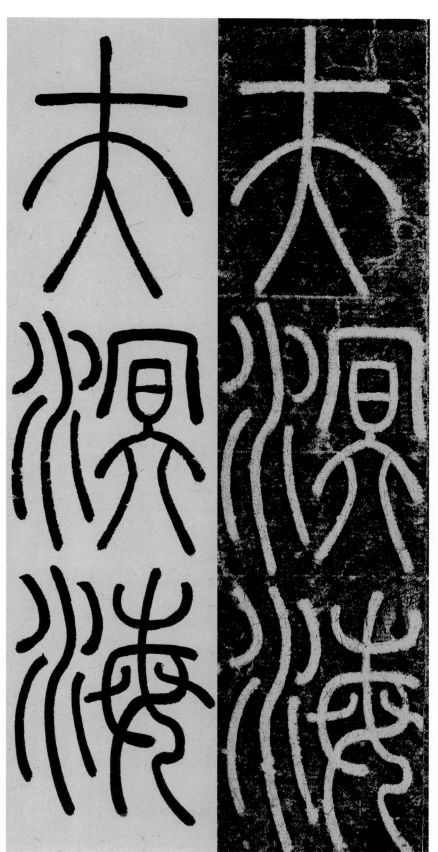

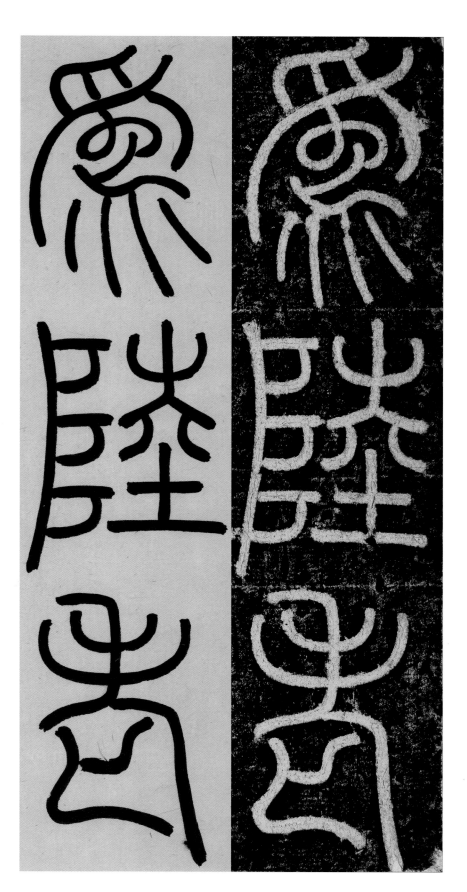

『沙』字左右用笔有呼应；
『防』字注意用笔的粗细
变化；『焉』字上部中正，
下部用笔灵活宛转。

『季』字上部竖画与下部
撇画中心位于同一水平
线；『卿』字重心偏低，
左右对称；『述』字注意
横画间衔接对应。

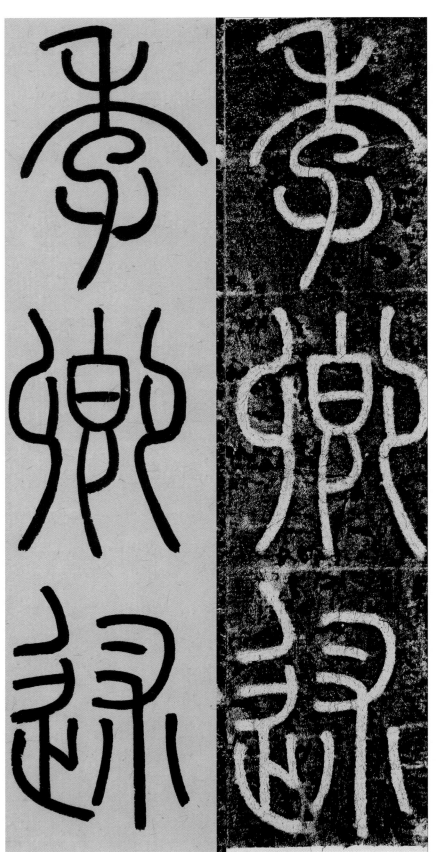

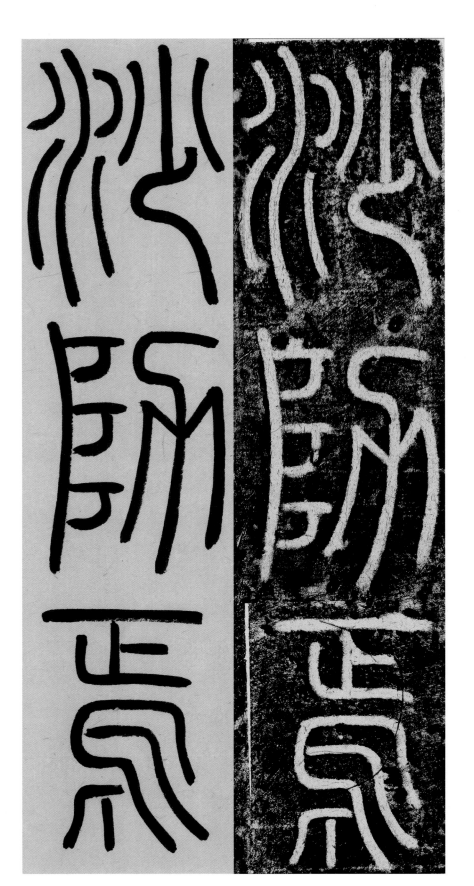

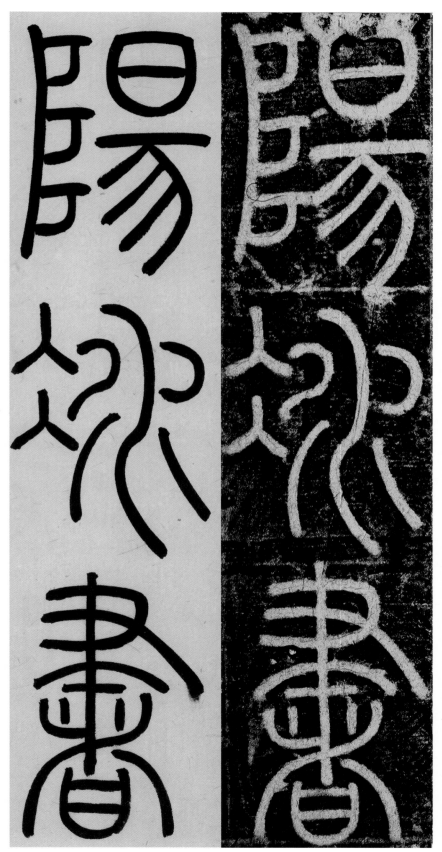

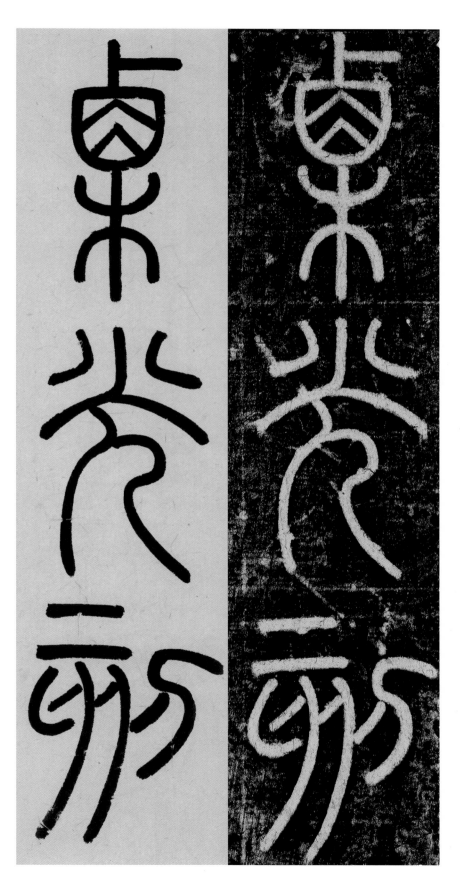

人閒桂花落夜静春山空
月出驚山鳥時鳴春澗中

王維诗鳥鳴涧 丁萬里書於古泉唐

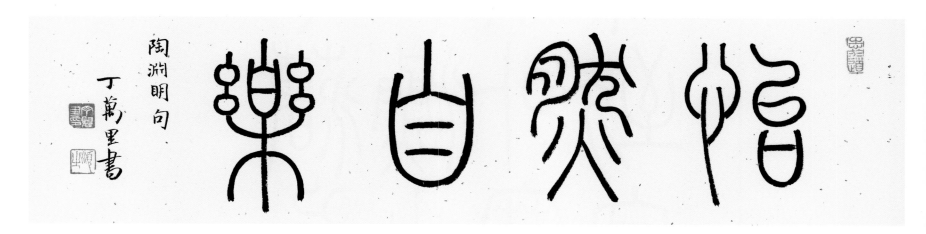

陶淵明句
丁萬里書

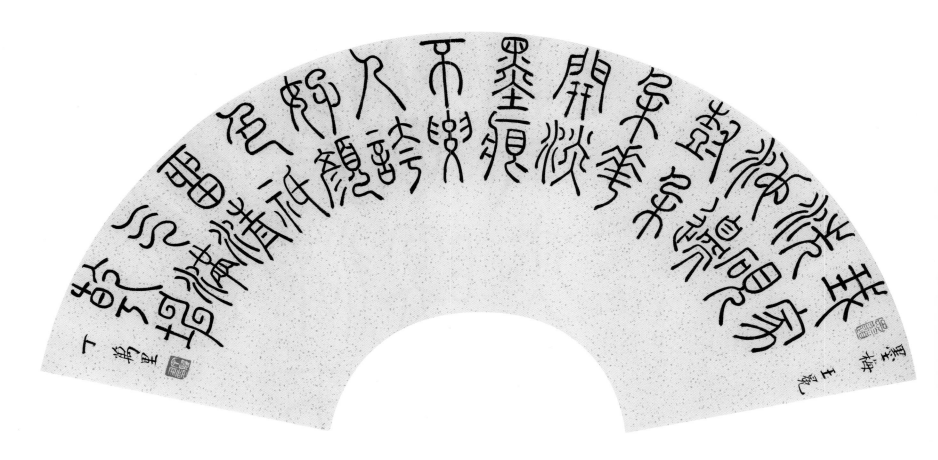

月落烏啼霜滿天
江楓漁火對愁眠
姑蘇城外寒山寺
夜半鐘聲到客船

張繼 楓橋夜泊
丁萬生書

老鶴雲間意　長松雪外姿

丁萬里書於泉唐

图书在版编目（CIP）数据

李阳冰《三坟记》实临解密 / 丁万里著. —上海：
上海书画出版社，2020.6
（碑帖名品全本实临系列）
ISBN 978-7-5479-2360-3

Ⅰ.①李… Ⅱ.①丁… Ⅲ.①篆书—书法 Ⅳ.①J292.113.1

中国版本图书馆CIP数据核字(2020)第088022号

丹青品格 怡养我心

敬请关注上海书画出版社

碑帖名品全本实临系列

李阳冰《三坟记》实临解密

丁万里 著

| | |
|---|---|
| 责任编辑 | 朱艳萍 |
| 编　辑 | 李柯霖　冯彦芹 |
| 审　读 | 陈家红 |
| 责任校对 | 朱慧 |
| 整体设计 | 瀚青文化 |
| 技术编辑 | 包赛明 |
| 视频拍摄 | 浙江六品堂教育科技有限公司 |
| 出版发行 | 上海世纪出版集团　上海书画出版社 |
| 网址 | www.ewen.co　www.shshuhua.co |
| 地址 | 上海市延安西路593号　200050 |
| E-mail | shcpph@163.com |
| 制版 | 杭州立飞图文制作有限公司 |
| 印刷 | 浙江海虹彩色印务有限公司 |
| 经销 | 各地新华书店 |
| 开本 | 787×1092　1/8 |
| 印张 | 11 |
| 版次 | 2020年6月第1版 |
| 印次 | 2020年6月第1次印刷 |
| 书号 | ISBN 978-7-5479-2360-3 |
| 定价 | 86.00元 |

若有印刷、装订质量问题，请与承印厂联系